KB044320

지구그래픽스

지은이 레기나 히메네스

스페인 바르셀로나에서 활발하게 작업하는 카탈루냐 예술가.
오래된 지도나 지리학과 천체학 서적에서 추출한 요소를 차용해 새롭게
미학적으로 해석한 작업을 해왔다. 추상과 조형, 컬러와 흑백, 단편과
장편의 대비되는 개념들을 단순한 색채와 기하학적 형태로 새로운 세계를
만들어냈다. 캔버스 그림에서부터 종이 콜라주, 직물에 이르기까지
다양한 오브제로 작품 활동을 해왔다.

옮긴이 주하선

세상의 수많은 이야기에 관심이 있다. 우리가 사는 세상을 설명하는
이야기, 생각과 감정을 풍요롭게 하는 이야기가 언어의 장벽을
뛰어넘어 더 많은 이들에게 전달되기를 바라며 다양한 책을 우리말 또는
스페인어로 옮겼다. 《82년생 김지영》을 스페인어로 번역하여 2020년
대산문학상 번역상을 받았다.

지구그래픽스

2021년 10월 31일 1쇄 발행
2023년 5월 25일 2쇄 발행

지은이 레기나 히메네스
옮긴이 주하선
디자인 김민정
발행인 김인정

펴낸곳 도서출판 단추
www.danchu-press.com
hello@danchu-press.com
출판등록 제2015-000076호

ISBN 979-11-89723-19-4 03650

지구그래픽스

레기나 히메네스 지음 주하선 옮김

차례

들어가며

여러 행성에서 바라본 태양은 어떻게 다를까요?

달은 왜 모양이 변할까요?

지구에서 가장 긴 강과 가장 높은 산은 무엇일까요?

사막이나 호수의 크기를 쉽게 비교하는 방법은 무엇일까요?

우주와 지구는 셀 수 없이 많은 비밀들과 호기심을 자극하는
놀라운 현상들로 가득 차 있습니다. 이 책은 그중 많은 부분을
소개하고 있을 뿐 아니라 누구라도 한번쯤 가져봤을 질문들에
답을 찾는 데 도움을 줄 것입니다.

이 책은 다채로운 방식으로 질문들의 답을 찾아보려고 합니다.
형태와 색을 써서 우리를 둘러싼 세계를 표현해보려고 합니다.
원, 다각형, 선과 나선을 써서 행성과 별, 대륙과 섬,
강과 호수, 화산과 태풍 등을 설명해보려고 합니다.
어쩌면 생소한 지도책이면서 동시에 매우 특별한 작품집일 것입니다.
과학과 예술이 섞이고 보완하여 만들어낸 작품집 말입니다.

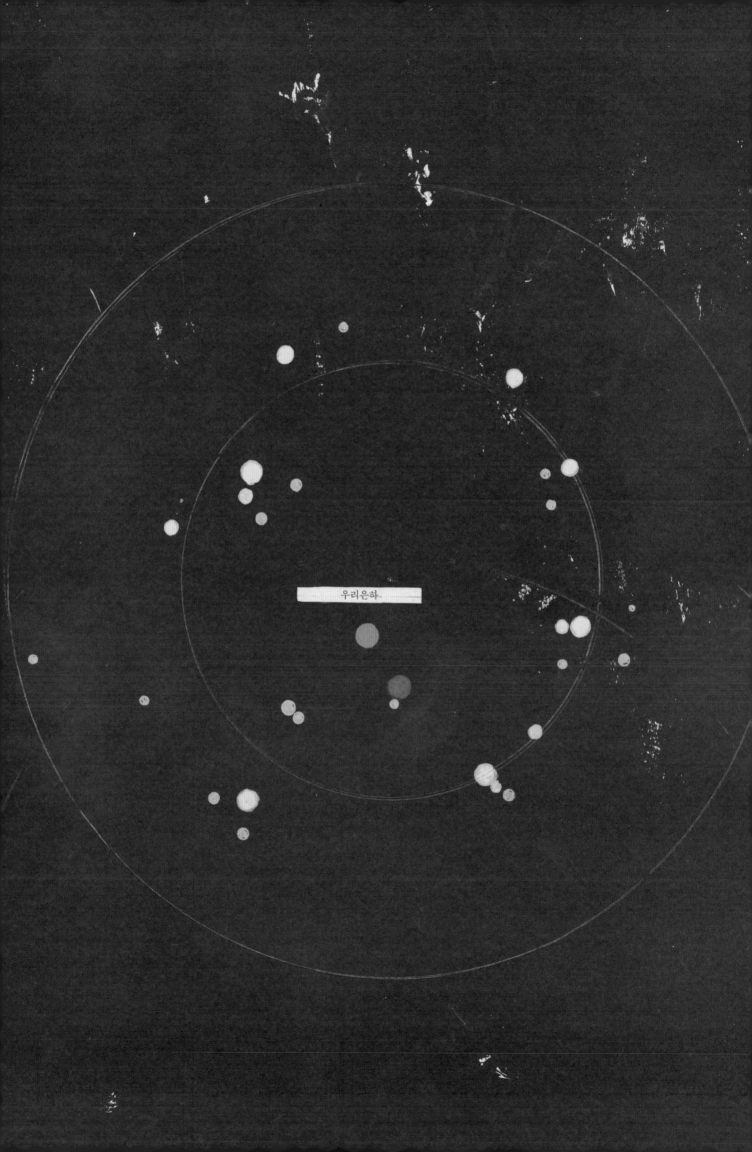

우리은하

I

우주

우주는 존재하는 모든 것입니다.
행성, 별, 거대 먼지 구름, 기체…
그리고 그 사이 펼쳐진 광활한 공간까지.

누구도 우주의 크기를 가늠하지 못하며
우리가 살고 있는 이곳이 존재하는
유일한 우주인지조차 알 수 없습니다.

우주의 아득한 거리를 재기 위해서는
'광년'과 같은 특수한 단위가 사용됩니다.
우리는 광활한 우주 속 하나의 작은 점에서 살고 있습니다.
우리의 보금자리인 지구는 태양 주위를 도는
8개의 행성 가운데 하나입니다.
모든 별이 그렇듯 태양은 스스로 빛을 발합니다.
이에 반해 행성과 위성(달)은 스스로 빛을 내지 못하고
별(항성)이 내뿜는 빛을 반사합니다.
가까이 있는 천체들은 중력의 영향을 받아
서로를 끌어당기고 공전합니다.

빅뱅

약 140억 년 전 우주는
지금 우리가 알고 있는 모습이 아니었습니다.

**존재하는 모든 것은 하나의 초고온, 초고밀도의
점으로 응축되어 있었습니다.
그러다 점이 급속히 팽창하기 시작했습니다.
거대한 폭발과도 같았던 그 현상을
빅뱅이라 부릅니다.**

빅뱅으로부터 물질이 생성되었습니다.
급팽창기를 거쳐 우주로 퍼진 입자들이 뭉치기 시작하면서
최초의 별들이 생겨났습니다. 시간이 흐름에 따라
별들이 모여 은하를 형성했습니다.
그 후, 은하들이 충돌하면서 우주에는 새로운 별들과
소행성, 혜성, 행성들이 자리잡기 시작했습니다.

**우주는 지금도 팽창하고 있습니다.
그리고 그 팽창이 언제까지 계속될지
언젠가 멈추긴 할지 그 누구도 모릅니다.**

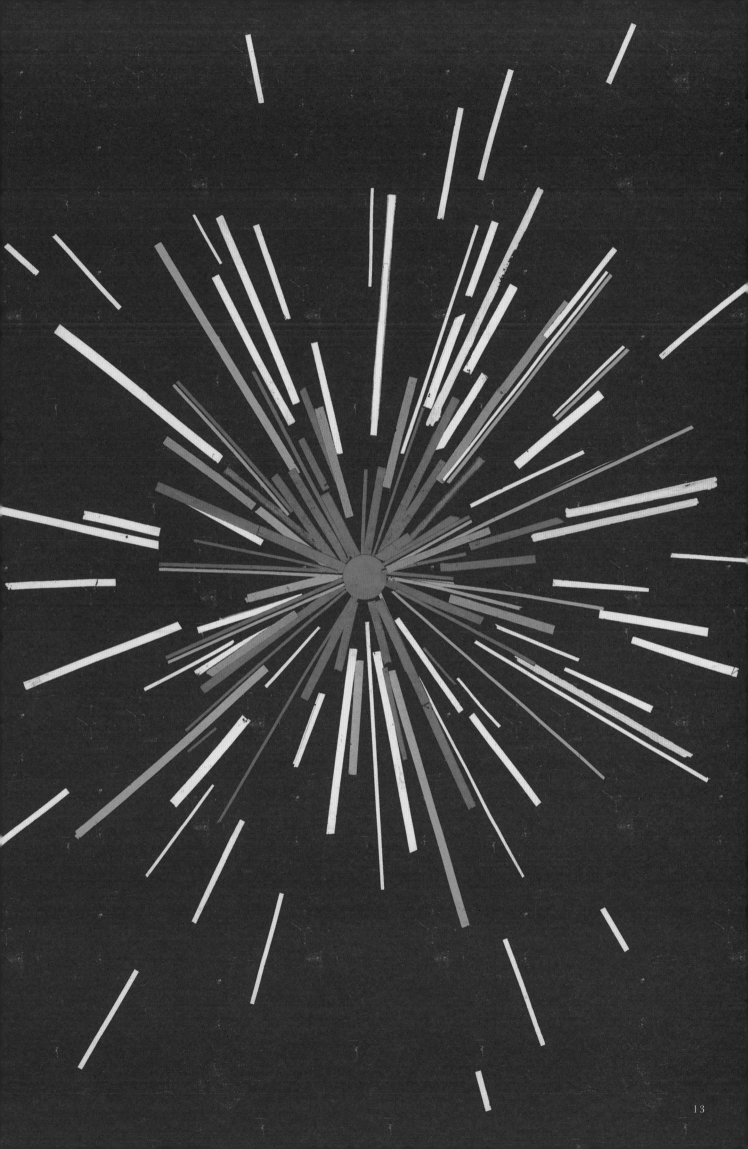

불규칙은하

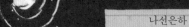

나선은하

타원은하

불규칙은하

은하

우주에는 수십억 개의 은하가 있습니다.
은하는 별, 먼지 그리고 다양한 기체들을 포함하는 거대한 천체입니다.

수천억 개의 행성계를 품고 있는 은하는 모양에 따라
나선은하, 타원은하, 불규칙은하로 분류합니다.
각각의 은하는 공전하고, 이동하고
심지어 서로 결합하거나 충돌하기도 합니다.

우리은하의 이름은 은하수입니다.

밤하늘에 우유처럼 하얀 길이 보인다고 해서
밀키웨이라고도 합니다.
우리은하는 4개의 팔을 지닌 나선은하이며
태양계는 4개의 나선팔 중 하나에 위치합니다.

별의 색

밤하늘을 올려다보면 수많은 별들이 어둠 속에서 빛납니다.
무심코 봤을 땐 같아 보이지만 유심히 관찰하면
별마다 색이 다르다는 걸 발견할 수 있습니다.
백색, 청색, 황색, 적색 등등.

**별, 즉 항성은 빛의 형태로 에너지를 내뿜는
거대한 기체 덩어리입니다.**

별의 색은 뿜어내는 열에 따라 달라집니다.

**가장 뜨거운 별은 푸른 빛을 띠며
표면온도가 섭씨 50,000도에 이릅니다.**

온도순으로 나열하면 푸른 별 다음에 백색 별, 황색 별, 적황색 별
그리고 마지막으로 가장 차가운 적색 별이 있습니다.
색을 통해 항성의 온도와 나이를 가늠할 수 있습니다.
생성과 소멸 사이에서 별은 엄청난 에너지를 내뿜으며 초고온 상태에 있습니다.

**진화를 거듭하며 별은 식어갑니다.
마지막 소멸에 이르기까지.**

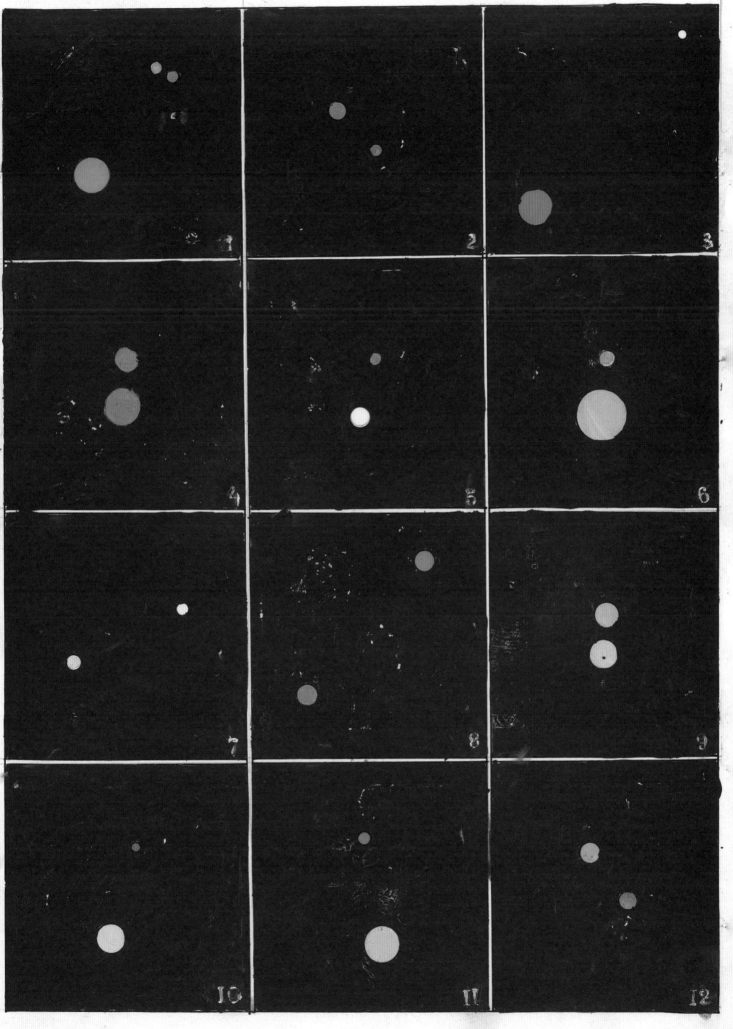

특정 별들의 색

1. 안드로메다 자리 감마별(γ)
2. 카시오페아 자리 시그마별(σ)
3. 페르세우스 자리 에타별(η)
4. 뱀 자리 델타별(δ)
5. 에리다누스 자리 32번 별
6. 헤라클레스 자리 알파별(α)
7. 백조 자리 61번 별
8. 고물 자리 이중성
9. 사자 자리 감마별(γ)
10. 페가수스 자리 카이별(x)
11. 카시오페아 자리 에타별(η)
12. 백조 자리 베타별(β)

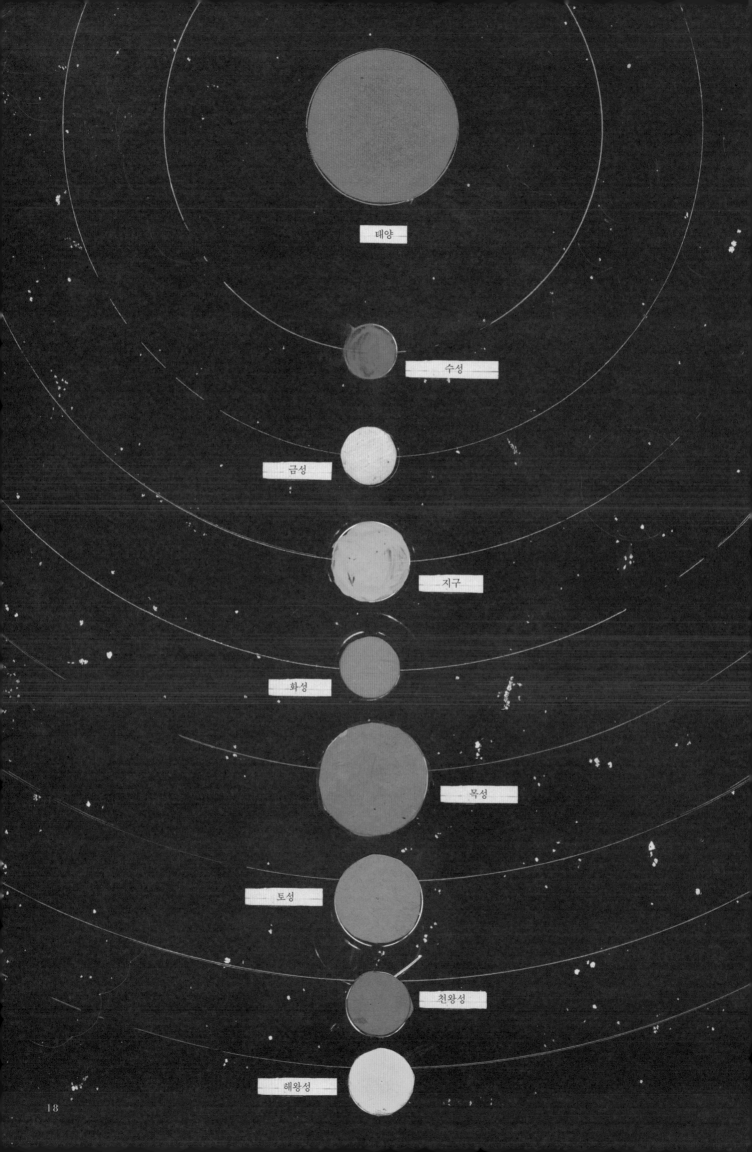

행성의 궤도

태양계는 약 45억 년 전부터 존재해왔습니다.
이 행성계는 '태양'이라는 하나의 별과
이를 중심으로 공전하는 8개의 행성으로 이루어져 있습니다.

태양과 가까운 수성, 금성, 지구, 화성은 암석 행성이고,
멀리 있는 목성, 토성, 천왕성, 해왕성은 기체 행성입니다.
고리를 두르고 있어 유독 눈에 띄는 토성은
80개 이상의 위성(달)을 갖고 있습니다.
이에 반해 지구에게는 단 하나의 달이 있습니다.
태양계 안에는 태양 주위를 도는 수많은 물체들이 존재합니다.

해왕성 너머에는 태양계의 8개 주요 행성보다 작은,
명왕성과 같은 왜행성이 있습니다.

그밖에도 왜행성보다 작은 소행성과
태양 가까이 지날 때 밝은 빛의 꼬리를 늘어뜨리는 혜성이
태양 주위를 돌고 있습니다.

행성의 크기

태양계에서 가장 큰 행성은 목성입니다.
지구의 11배 크기이지요.
물론 태양과 비교하면 터무니없이 작습니다.

태양은 100만 개의 지구가 들어가고도 남을 만큼 거대합니다.

하지만 태양계 행성들에 비해 클 뿐
우리은하 전체를 놓고 보면 태양도 비교적 작은 별입니다.

지름 12,000km의 지구는 태양계에서 다섯 번째로 큰 행성입니다.
하지만 4개의 암석 행성들 중에서는 가장 큽니다.

태양계에서 가장 작은 행성인 수성과 비교했을 때
2.5배가 큽니다.

50,724km

천왕성

49,244km

해왕성

116,464km

토성

142,984km

목성

태양

1,391,016km

6,780km

화성

12,742km

지구

12,104km

금성

4,879km

수성

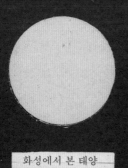

화성에서 본 태양

지구에서 본 태양

페로니아*에서 본 태양

막시밀리아나*에서 본 태양

금성에서 본 태양

목성에서 본 태양

토성에서 본 태양

천왕성에서 본 태양

해왕성에서 본 태양

수성에서 본 태양

행성에서 바라본 태양

태양은 밤하늘에 보이는 무수히 많은 별들과 마찬가지로 항성입니다.
하지만 지구와 가깝기 때문에 훨씬 커 보입니다.

만약 우리가 지구가 아닌, 태양계 제일 끝에 있는 행성인 해왕성에 살았다면
태양은 하늘에 떠 있는 아주 작은 점처럼 보일 것입니다.
반면, 태양계 첫 번째 행성인 수성에서 바라본 태양은
지구에서 보는 것보다 3배가 크고 빛은 8배 더 강렬합니다.

*페로니아와 막시밀리아나는 소행성입니다.

일식과 월식

지구가 태양 주위를 공전하듯 달은 지구 주위를 돕니다.
월식은 지구가 태양과 달 사이에 있을 때 발생합니다.

이때는 달이 지구 그림자 속으로 들어오고
달빛은 서서히 가려지다가 완전히 어두워집니다.

개기월식

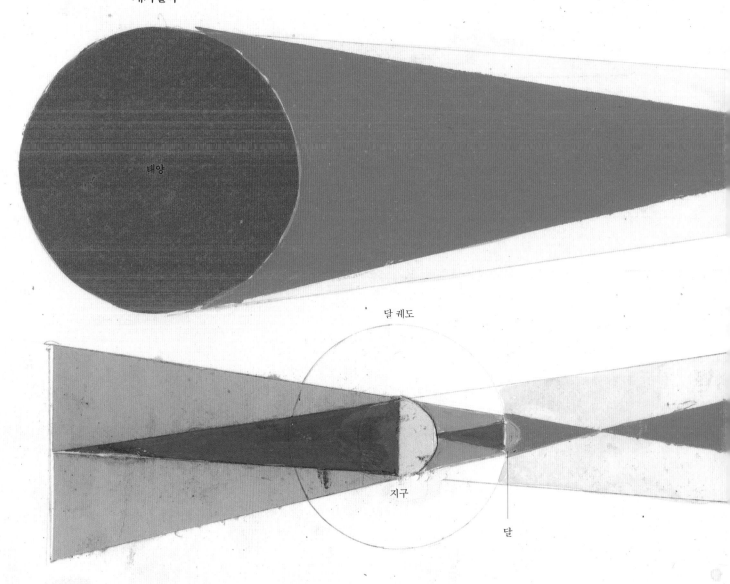

태양

달 궤도

지구

달

달이 지구와 태양 사이에 위치할 때,

일시적으로 달이 태양을 가리는 현상을 일식이라고 합니다.

이 극적인 광경은 마치 한낮에 태양이 사라지는 마술쇼 같습니다.

일식은 특정 지역에서만 관측됩니다.

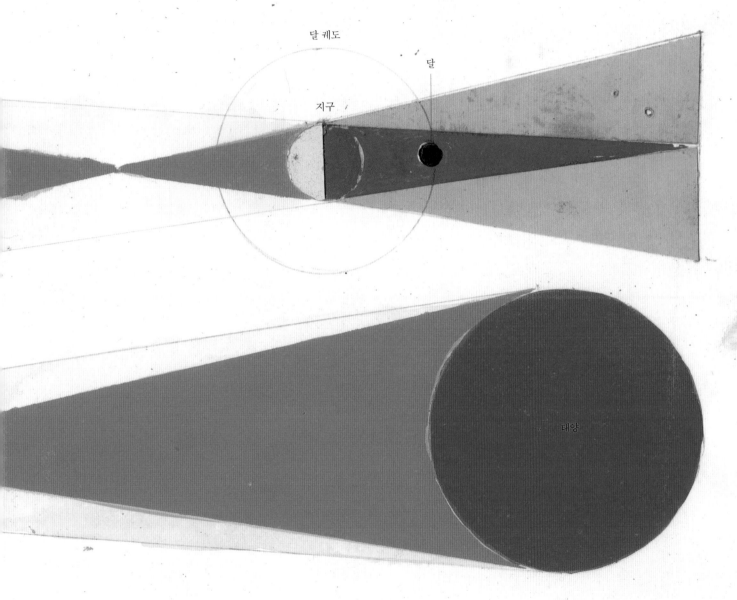

개기일식

달의 위상

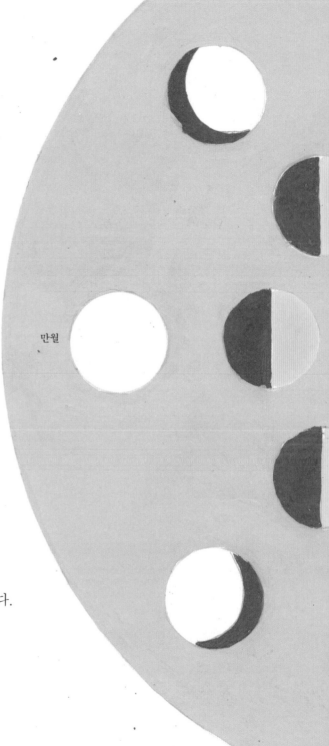

달은 지구의 유일한 위성입니다.
달은 행성과 마찬가지로 스스로 빛을 내지 않습니다.
우리가 보는 달빛은 달 표면에 반사된 태양빛입니다.

하지만 지구 주위를 공전하는 탓에
지구에서 바라보는 방향에 따라
태양빛을 받아 보이는 부분이 다르게 보입니다.

태양빛이 달의 앞면 전체를 비출 때,
지구에서 보는 달은 둥급니다.
하늘에는 보름달이 뜨게 되지요. 그러나 다른 경우,
달의 반구를 부분적으로만 볼 수 있습니다.

달의 모양은 신월(달이 보이지 않는다), 상현,
만월, 하현과 같이 달의 위상에 따라 달라집니다.

각각의 위상은 대략 한 달에 한 번씩 반복됩니다.

만월

달의 위상

상현

지구

신월

하현

태양빛

II

지구

지구는 생명체가 사는 유일한 행성이라고 알려져 있습니다.

이러한 명성은 몇 가지 아주 특별한 특징들 덕분입니다.

그중 하나는 적당한 빛과 열을 공급받을 수 있는 태양과의 완벽한 거리입니다.

또 하나는 지구를 감싸고 있는 대기입니다.

대기는 위험한 태양 광선으로부터 지구를 보호해주는 동시에

열을 보존해주고 생명체가 살아가는 데 필수인 산소를 공급합니다.

지구에는 지표면의 대부분을 메우고 있는

다량의 액체 상태의 물이 존재합니다.

대륙과 섬을 포함하는 육지가 차지하는 면적은 이에 비해 매우 작습니다.

지구의 가장 바깥층인 지각은 단단한 암석으로 구성되어 있습니다.

두께는 수 킬로미터밖에 되지 않으며 느낄 순 없지만 계속 움직입니다.

지각층에는 맨틀 위를 느리게 떠다니는, 퍼즐처럼 맞춰진 여러 개의 판이 존재합니다.

여기서 맨틀이란 지각과 지구 핵 사이에 있는, 녹은 암석층입니다.

지진은 이 지각판이 움직이면서 발생합니다.

그리고 한 가지 놀라운 사실을 일깨워줍니다.

우리가 발을 디디고 있는 땅속이 끊임없이 움직이고 있다고.

외기권:
지구로부터 500km 떨어진 지점에서 시작

열권: 85-500km

중간권: 50-85km

성층권: 16-50km

대류권: 0-16km

지구

대기 성층

지구의 보호막이라고 할 수 있는 대기권은 여러 층으로 나뉘어집니다.
지표면에 가장 가까운 건, 비행기가 다니고 구름이 흐르고
우리가 마시는 공기가 있는 대류권입니다.
여기서 비와 번개, 바람이 만들어집니다.

대류권 바로 위는 오존이 생성되는 성층권입니다.
오존은 해로운 자외선으로부터 지구를 보호해주는 기체입니다.

그 위에는 소행성이나 운석으로부터 지구를 지켜주는 중간권이 있습니다.
그 위로 펼쳐진 열권에는 기상 위성과 국제우주정거장(ISS)이
지구를 따라 돌고 있습니다.
마지막으로, 지구에서 약 500km 떨어진 지점부터 외기권이 시작됩니다.
외기권은 지구 대기권과 우주 공간 사이의 경계입니다.
매우 넓고 추운 진공 상태의 영역입니다.

내부 구조

지구는 주로 암석으로 형성되어 있습니다.
가장 바깥쪽의 지각 표층부 또는 암석권은
지각과 상부 맨틀을 포함하며 단단한 암석으로 되어 있습니다.

**하지만 내부로 들어갈수록 온도가 높아지면서
암석은 녹아 캐러멜같이 끈적끈적한 덩어리로 변합니다.**

이 영역이 두께 3,000km에 달하는 맨틀입니다.
더 깊이 들어가면 철, 니켈 같은 금속 물질로 되어 있는 핵이 나옵니다.
외핵은 고온에 녹은 금속으로 인해 액체 상태입니다.

**반면, 지구의 심장인 내핵은 높은 압력으로 인해
고체 상태의 딱딱한 공 모양입니다.**

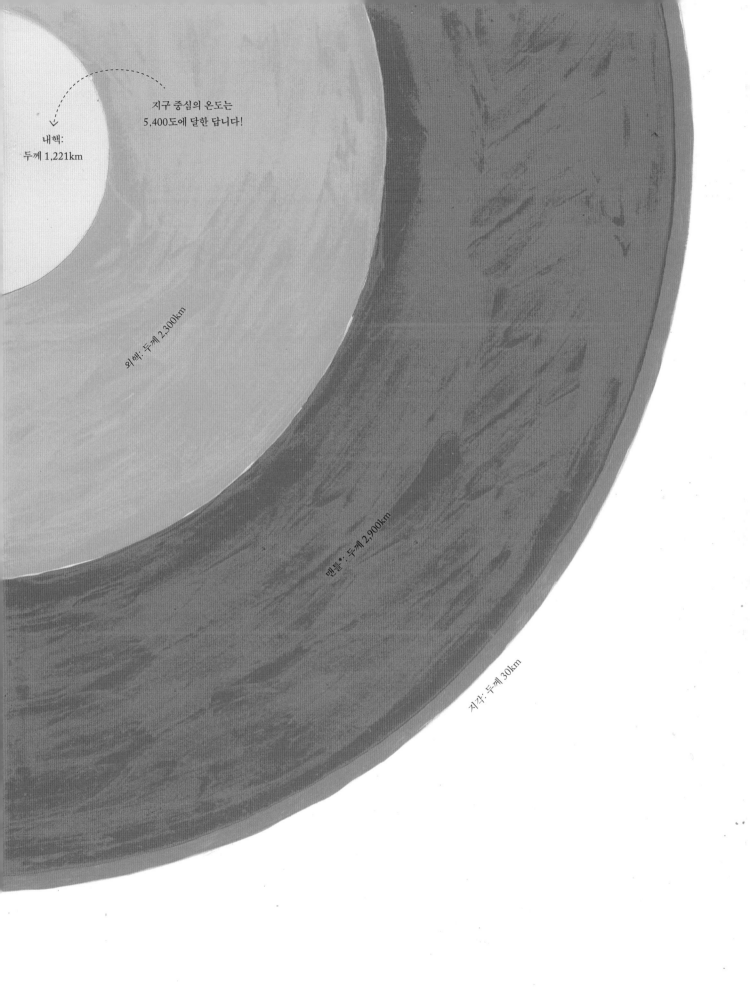

내핵:
두께 1,221km

지구 중심의 온도는
5,400도에 달한 답니다!

외핵: 두께 2,300km

맨틀*: 두께 2,900km

지각: 두께 30km

*맨틀: 상부 맨틀, 맨틀 전이대, 하부 맨틀로 나눌 수 있습니다.

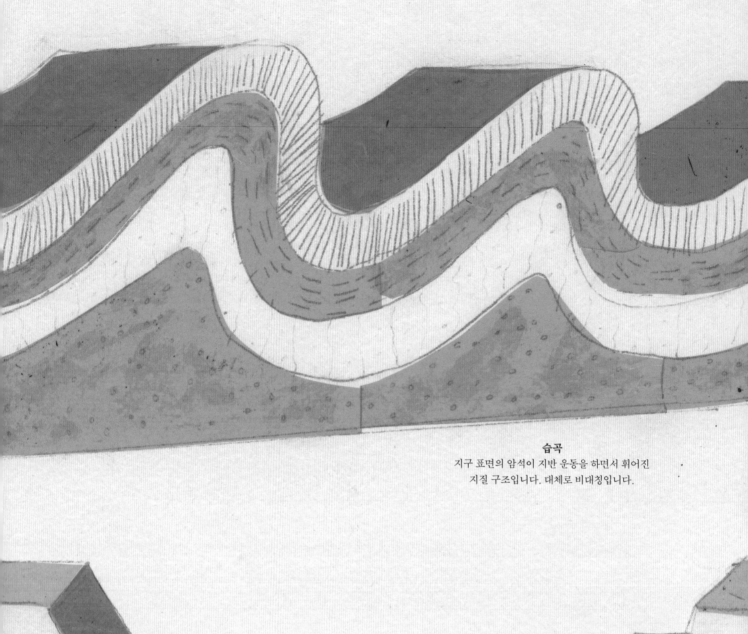

습곡
지구 표면의 암석이 지반 운동을 하면서 휘어진
지질 구조입니다. 대체로 비대칭입니다.

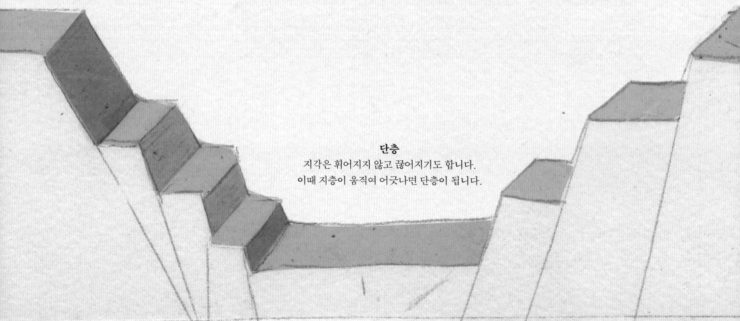

단층
지각은 휘어지지 않고 끊어지기도 합니다.
이때 지층이 움직여 어긋나면 단층이 됩니다.

지질구조판

지각판들은 계속 움직이는 탓에
서로 부딪히며 습곡을 만들거나
멀어지며 틈을 만듭니다.

지하에서 암석이 용융되어 만들어진 마그마가
지표 밖을 향해 틈 사이로 분출됩니다.
판들이 겹쳐지거나 어긋나면서 단층을 만들기도 합니다.

이런 지각 변동을 통해 지표면은 갑작스레 움직이고
산과 계곡, 침강 지형 등이 생겨납니다.

판과 판이 만나는 지역에는
화산이 많고 지진이 빈번히 발생합니다.

지진

지진은 판이 움직이면서 발생합니다.

지각 내부에 지진 발생 지점을 진원이라 하고,
진원 바로 위 지표면의 지점을 진앙이라고 합니다.
진앙은 지진이 가장 강하게 느껴지는 곳입니다.

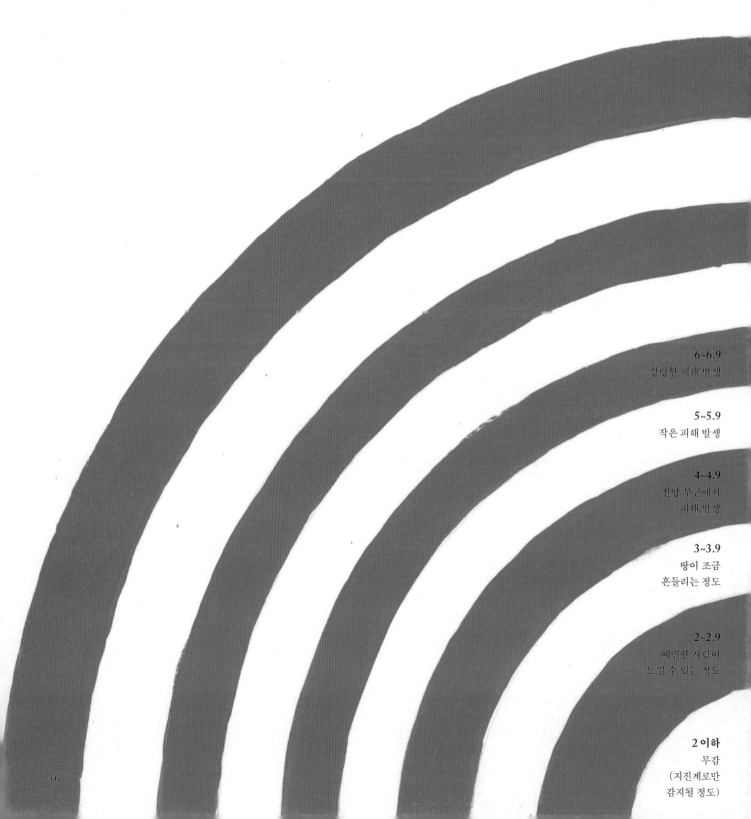

6~6.9
상당한 피해 발생

5~5.9
작은 피해 발생

4~4.9
진앙 부근에서
피해 발생

3~3.9
땅이 조금
흔들리는 정도

2~2.9
예민한 사람이
느낄 수 있는 정도

2 이하
무감
(지진계로만
감지될 정도)

지진으로 방출되는 에너지는 지진파가 되어

사방으로 퍼져 지반을 흔듭니다.

지진의 세기를 측정하는 데 쓰이는 리히터 지진계는

강도에 따라 규모 0에서 10까지 지진을 분류합니다.

리히터 지진계에서 규모 2~3 지진이라고 하면

번개와 비슷한 에너지를 방출합니다.

규모 6~7 지진은 그 강도가 원자폭탄과 비슷합니다.

10 이상
모든 것이 파괴

9~9.9
대규모 지각 변동 발생.
땅 갈라지고 지면 파괴

8~8.9
해저 지진일 경우
큰 지진 해일 발생

7~7.9
큰 피해 발생

역대 최악의 지진

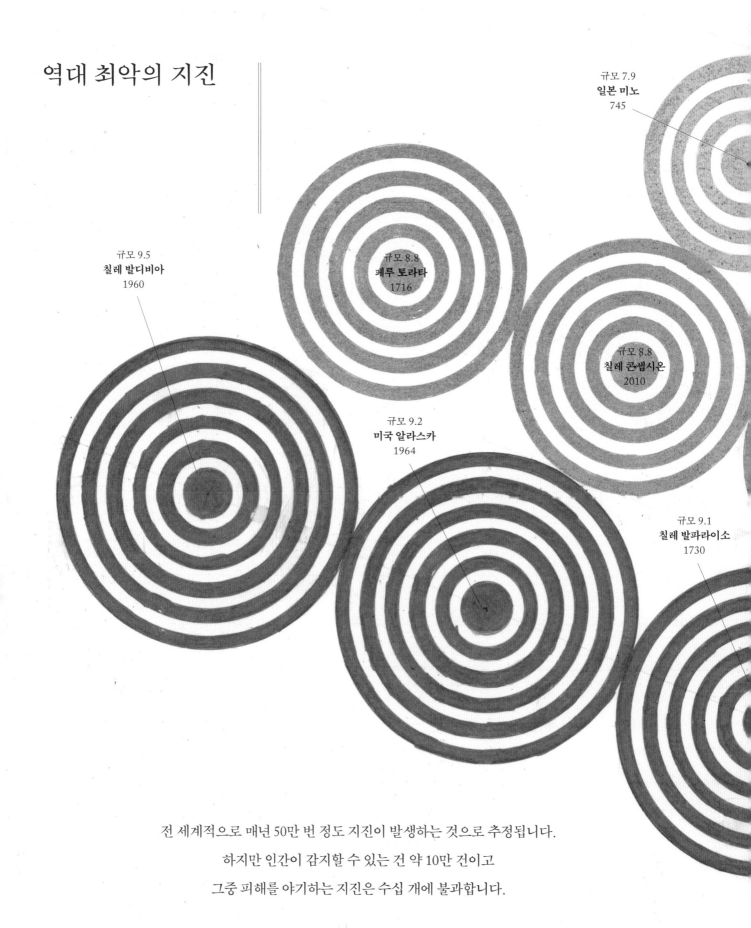

규모 7.9
일본 미노
745

규모 9.5
칠레 발디비아
1960

규모 8.8
페루 토라타
1716

규모 8.8
칠레 콘셉시온
2010

규모 9.2
미국 알라스카
1964

규모 9.1
칠레 발파라이소
1730

전 세계적으로 매년 50만 번 정도 지진이 발생하는 것으로 추정됩니다.

하지만 인간이 감지할 수 있는 건 약 10만 건이고

그중 피해를 야기하는 지진은 수십 개에 불과합니다.

역대 최악의 지진은 1960년에 발생한 칠레 발디비아 지진입니다.

리히터 규모 9.5였습니다.

사망자를 가장 많이 낸 지진은

1556년 중국 산시성에서 발생한 규모 8의 지진으로

약 83만 명이 사망했습니다.

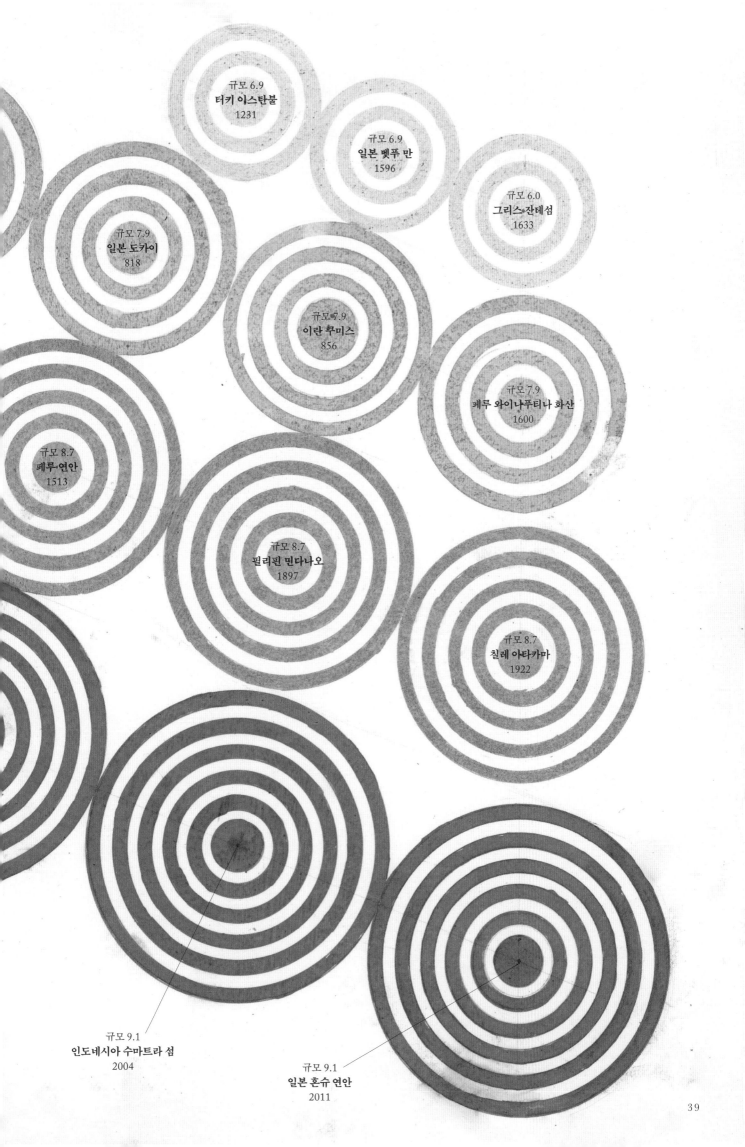

규모 6.9
터키 이스탄불
1231

규모 6.9
일본 벳푸 만
1596

규모 6.0
그리스 잔테섬
1633

규모 7.9
일본 도카이
818

규모 7.9
이란 루미스
856

규모 7.9
페루 와이나푸티나 화산
1600

규모 8.7
페루 연안
1513

규모 8.7
필리핀 민다나오
1897

규모 8.7
칠레 아타카마
1922

규모 9.1
인도네시아 수마트라 섬
2004

규모 9.1
일본 혼슈 연안
2011

대륙의 크기

대륙은 지구 표면에 솟아 있는 육지입니다.

오늘날에는 7개 대륙이 존재하지만 먼 옛날에는
모든 대륙이 합쳐져 '판게아'라 불리는 하나의 대륙을 이루고 있었습니다.
약 2억 년 전, 지각이 움직이면서 이 원시대륙은 여러 개로 쪼개졌고
쪼개진 대륙들은 지구 표면에 흩어져 지금처럼 분포하게 되었습니다.

가장 큰 대륙은 지구 대륙지괴의 3분의 1을 차지하는 아시아입니다.

아시아에 비하면 유럽은 아주 작습니다.
하지만 가장 작은 대륙은 오세아니아입니다.

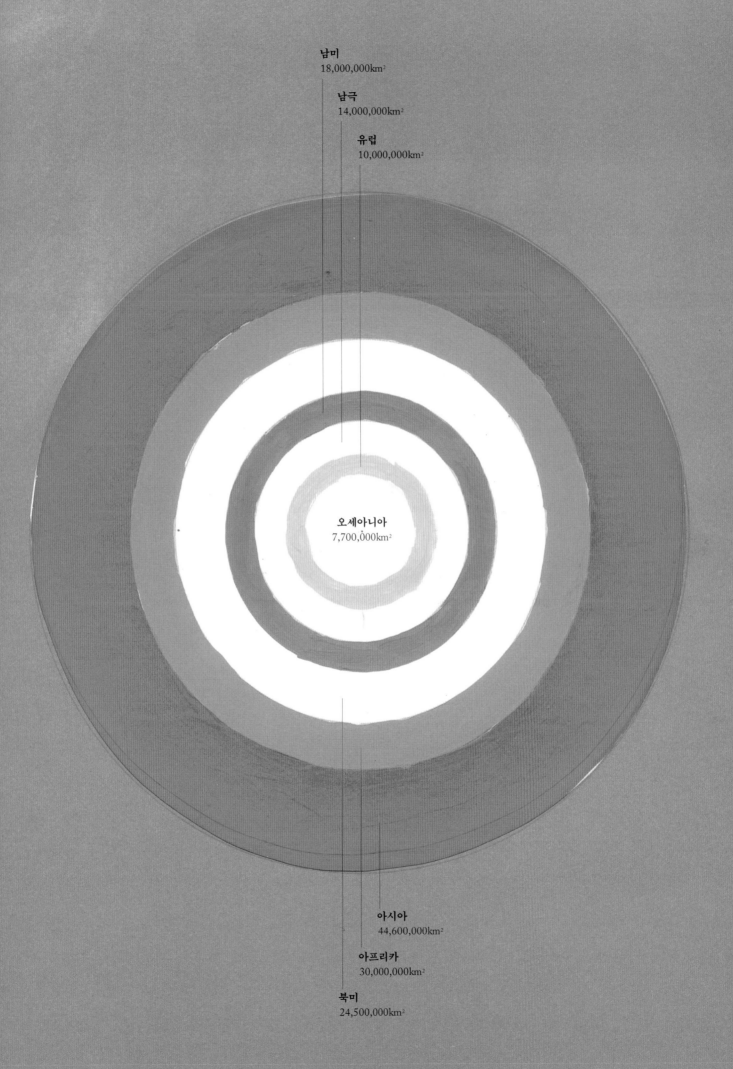

남미
18,000,000km²

아프리카

아시아

남극
14,000,000km²

유럽
10,000,000km²

오세아니아
7,700,000km²

아시아
44,600,000km²

아프리카
30,000,000km²

북미
24,500,000km²

대륙별 인구

지구에는 78억 명에 달하는 인구가 살고 있는데,
10명 중 6명은 지구에서 가장 큰 대륙인 아시아에 거주합니다.
아시아에는 세계에서 인구가 가장 많은 나라,
각각 인구 10억이 넘는 중국과 인도가 속해 있습니다.

영토가 넓다고 인구가 많은 것은 아닙니다.

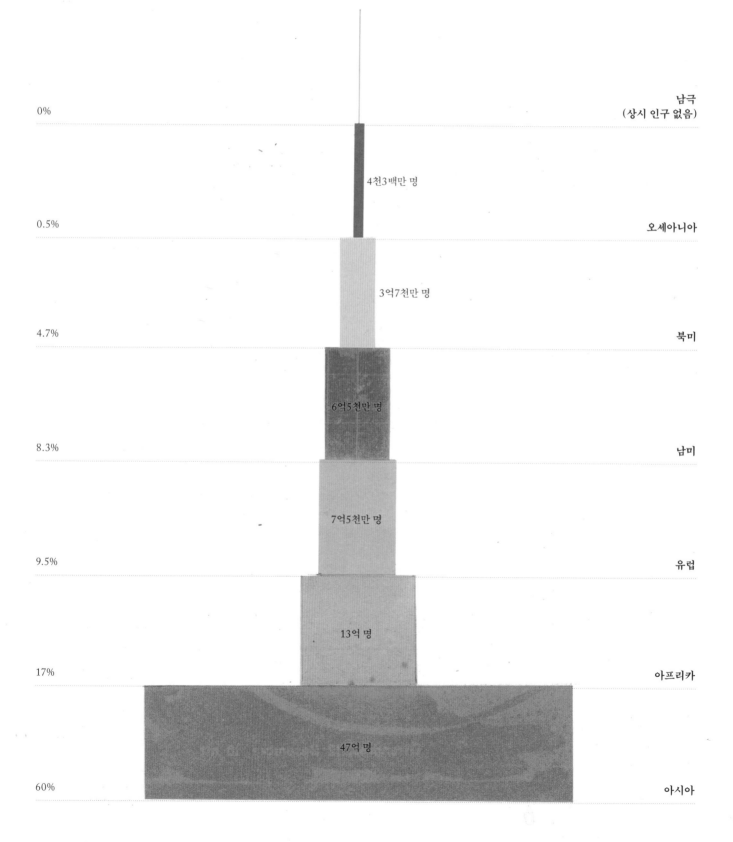

0% 남극
 (상시 인구 없음)

 4천3백만 명

0.5% 오세아니아

 3억7천만 명

4.7% 북미

 6억5천만 명

8.3% 남미

 7억5천만 명

9.5% 유럽

 13억 명

17% 아프리카

 47억 명

60% 아시아

대륙별 면적

규모면에서 유럽이 훨씬 작음에도 불구하고,
유럽에는 북미 또는 남미보다 더 많은 인구가 삽니다.

그리고 남극은 유럽보다 크지만
특정 계절에 한해서만 1,000명에서 4,000명 정도의
사람들이 거주합니다.

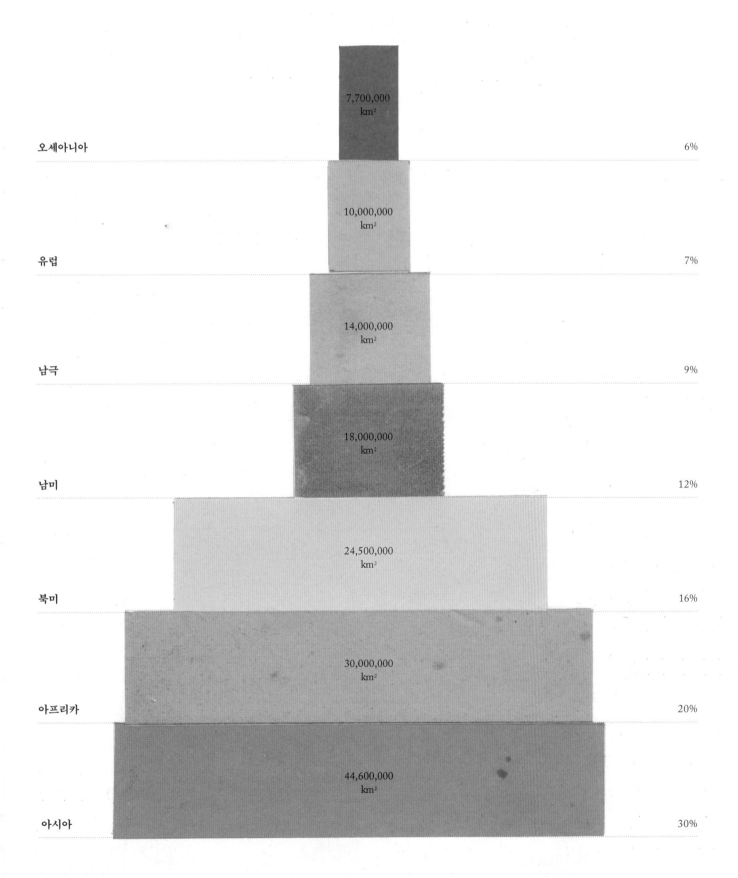

오세아니아 — 7,700,000 km² — 6%

유럽 — 10,000,000 km² — 7%

남극 — 14,000,000 km² — 9%

남미 — 18,000,000 km² — 12%

북미 — 24,500,000 km² — 16%

아프리카 — 30,000,000 km² — 20%

아시아 — 44,600,000 km² — 30%

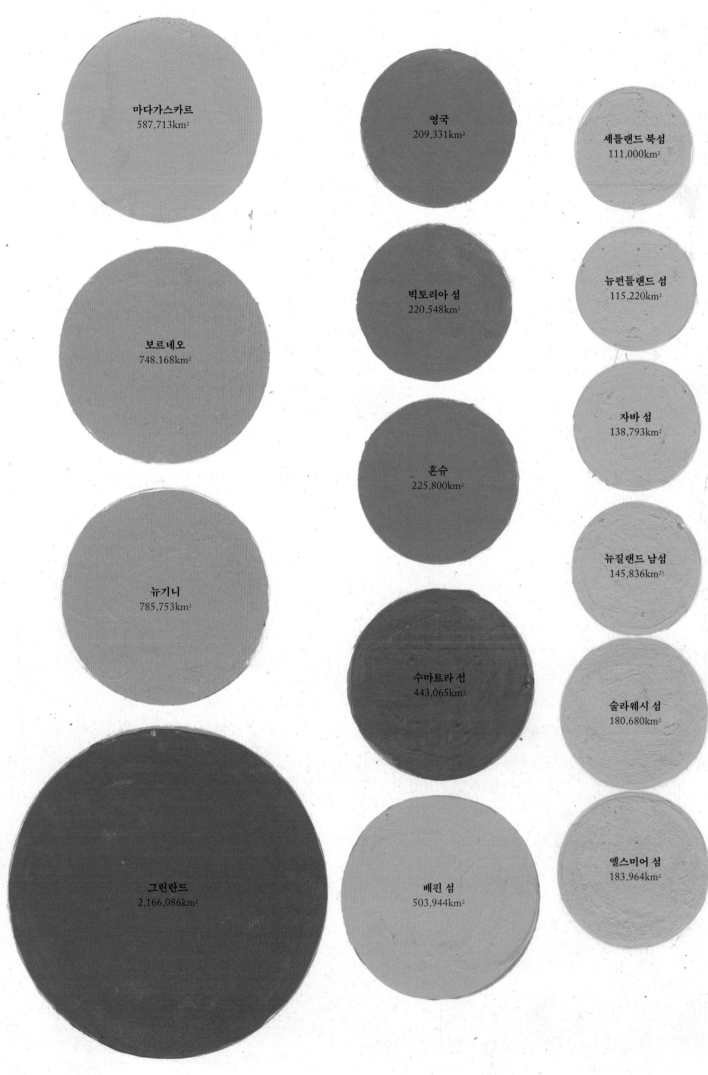

마다가스카르
587,713km²

영국
209,331km²

세틀랜드 북섬
111,000km²

보르네오
748,168km²

빅토리아 섬
220,548km²

뉴펀들랜드 섬
115,220km²

혼슈
225,800km²

자바 섬
138,793km²

뉴기니
785,753km²

뉴질랜드 남섬
145,836km²

수마트라 섬
443,065km²

술라웨시 섬
180,680km²

엘스미어 섬
183,964km²

그린란드
2,166,086km²

배핀 섬
503,944km²

지구에는 수많은 섬이

바다, 대양, 심지어 강과 호수에 존재합니다.

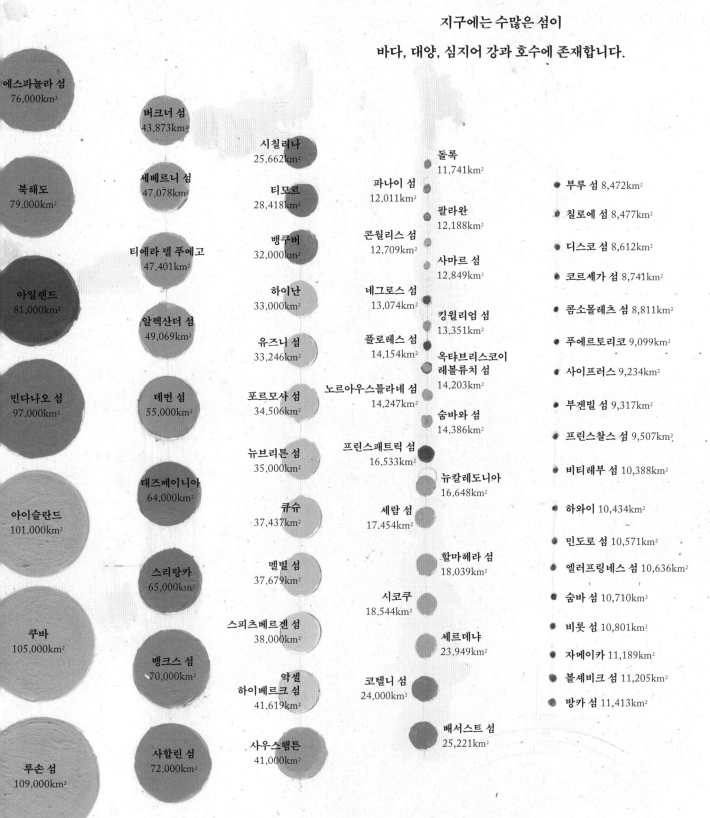

에스파뇰라 섬
76,000km²

북해도
79,000km²

아일랜드
81,000km²

민다나오 섬
97,000km²

아이슬란드
101,000km²

쿠바
105,000km²

루손 섬
109,000km²

버크너 섬
43,873km²

세베르니 섬
47,078km²

티에라 델 푸에고
47,401km²

알렉산더 섬
49,069km²

데번 섬
55,000km²

태즈메이니아
64,000km²

스리랑카
65,000km²

뱅크스 섬
70,000km²

사할린 섬
72,000km²

시칠리아
25,662km²

티모르
28,418km²

밴쿠버
32,000km²

하이난
33,000km²

유즈니 섬
33,246km²

포르모사 섬
34,506km²

뉴브리튼 섬
35,000km²

큐슈
37,437km²

멜빌 섬
37,679km²

스피츠베르겐 섬
38,000km²

악셀
하이베르크 섬
41,619km²

사우스햄튼
41,000km²

돌록
11,741km²

파나이 섬
12,011km²

팔라완
12,188km²

콘월리스 섬
12,709km²

사마르 섬
12,849km²

네그로스 섬
13,074km²

킹윌리엄 섬
13,351km²

플로레스 섬
14,154km²

옥탸브리스코이
레볼류치 섬
14,203km²

노르아우스틀라네 섬
14,247km²

숨바와 섬
14,386km²

프린스패트릭 섬
16,533km²

뉴칼레도니아
16,648km²

세람 섬
17,454km²

할마헤라 섬
18,039km²

시코쿠
18,544km²

세르데냐
23,949km²

코텔니 섬
24,000km²

배서스트 섬
25,221km²

부루 섬 8,472km²

칠로에 섬 8,477km²

디스코 섬 8,612km²

코르세가 섬 8,741km²

콤소몰레츠 섬 8,811km²

푸에르토리코 9,099km²

사이프러스 9,234km²

부겐빌 섬 9,317km²

프린스찰스 섬 9,507km²

비티레부 섬 10,388km²

하와이 10,434km²

민도로 섬 10,571km²

엘러프링네스 섬 10,636km²

숨바 섬 10,710km²

비롯 섬 10,801km²

자메이카 11,189km²

볼셰비크 섬 11,205km²

방카 섬 11,413km²

어떤 섬들은 면적이 1km²도 안 될 정도로 작습니다.

반면 그린란드처럼 거대한 섬도 있습니다.

영국과 일본의 혼슈 같은 섬에는

수천, 수백만 명의 인구가 살고 있습니다.

III

지형

지표면은 육지에서나 해저에서나 다양한 형태와 높낮이를 보입니다.
각각의 대륙에는 지형을 이루는 평야와 계곡은 물론 산도 있습니다.

산 중에는 높이가 8,000m가 넘는 산도 있습니다.

지각은 긴 시간 동안 변형되어 왔고 지금도 변하고 있습니다.
유럽의 알프스, 아시아의 히말라야, 남미의 안데스처럼 거대한 산맥은
수백만 년 전 지각에 습곡이 만들어지면서 생겨났습니다.
더러는 화산 활동으로 산이나 섬이 만들어지기도 합니다.
화산은 지각이 틀어져 생긴 단층에 위치하며
벌어진 틈으로 마그마가 분출되는 곳입니다.
화산 중에는 활동을 잠시 멈춘 휴화산도 있는데,
아무리 활동을 하지 않는 화산이라 해도
언제든지 다시 용암을 뱉기 시작할 수 있습니다.

산

세계에서 가장 높은 산은 아시아에 있습니다.
히말라야 산맥에만 높이 해발 7천 미터에 달하는 봉우리가 수백 개 존재합니다.
남미의 안데스 산맥도 아콩카구아처럼 해발 6천 미터가 넘는 산들이 있습니다.

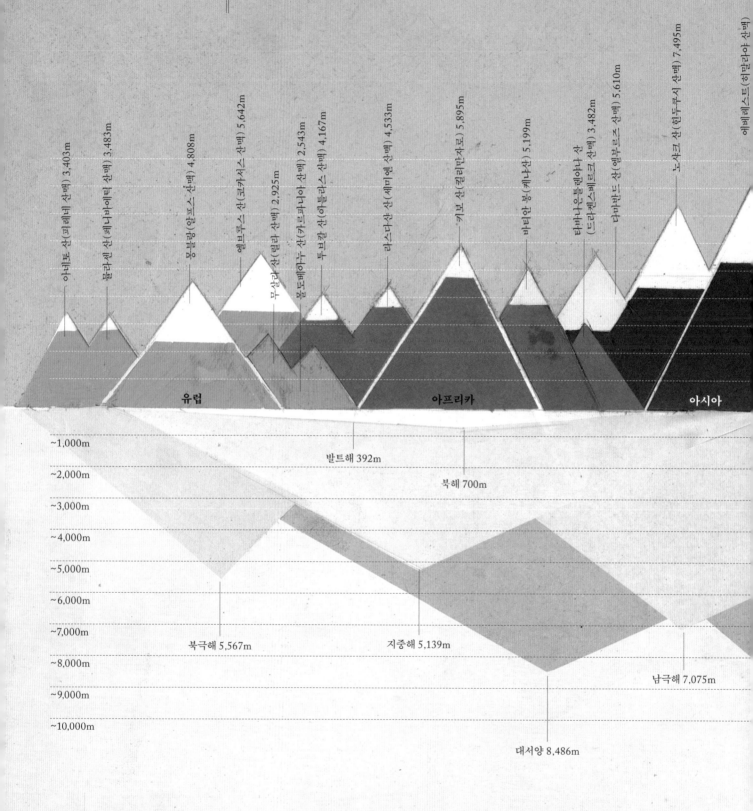

아네토 산 (피레네 산맥) 3,403m
물라센 산 (페나베티카 산맥) 3,483m
몽블랑 (알프스 산맥) 4,808m
엘브루스 산 (코카서스 산맥) 5,642m
무살라 산 (릴라 산맥) 2,925m
물토페리아두 산 (카르파티아 산맥) 2,543m
투브칼 산 (아틀라스 산맥) 4,167m
라스다샨 산 (세미엔 산맥) 4,533m
키보 산 (킬리만자로) 5,895m
바티안 봉 (케냐산) 5,199m
타바나응틀레냐나 산 (드라켄스베르크 산맥) 3,482m
다마반드 산 (엘부르즈 산맥) 5,610m
노샤크 산 (힌두쿠시 산맥) 7,495m
에베레스트 (히말라야 산맥)

유럽
아프리카
아시아

~1,000m
~2,000m
~3,000m
~4,000m
~5,000m
~6,000m
~7,000m
~8,000m
~9,000m
~10,000m

발트해 392m
북해 700m
북극해 5,567m
지중해 5,139m
남극해 7,075m
대서양 8,486m

해저

해저 지각은 수천 미터 깊이에 있습니다.
바다 속에도 산이나 화산이 존재합니다.
심해저에서는 움푹 패어 수심이 수 킬로미터에 달하는
해저지형인 해구도 발견됩니다.

유럽에는 알프스, 피레네 등 중요한 산맥이 있지만,

해발 6천 미터가 넘는 산은 아시아와의 경계에 펼쳐진 코카서스 산맥에만 있습니다.

아프리카의 킬리만자로처럼 수백만 년 전 형성되어 웅장함을 자랑하는 화산도 있습니다.

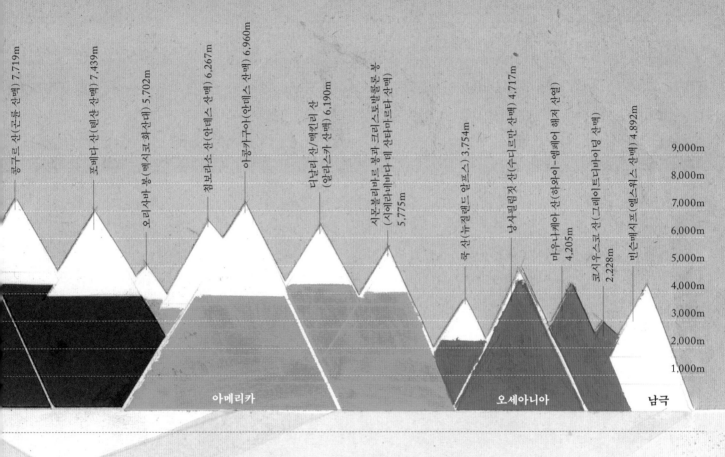

콩구르 산(쿤룬 산맥) 7,719m
포베다 산(톈산 산맥) 7,439m
오리사바 봉(멕시코 화산대) 5,702m
침보라소 산(안데스 산맥) 6,267m
아콩카구아(안데스 산맥) 6,960m
디날리 산/매킨리 산 (알래스카 산맥) 6,190m
시몬볼리바르 봉과 크리스토발콜론 봉 (시에라네바다 데 산타마르타 산맥) 5,775m
쿡 산(뉴질랜드 알프스) 3,754m
낭사필람젯 산(수디르만 산맥) 4,717m
마우나케아 산(하와이-엠페러 해저 산열) 4,205m
코시우스코 산(그레이트디바이딩 산맥) 2,228m
빈슨매시프(엘스워스 산맥) 4,892m

9,000m
8,000m
7,000m
6,000m
5,000m
4,000m
3,000m
2,000m
1,000m

아메리카 오세아니아 남극

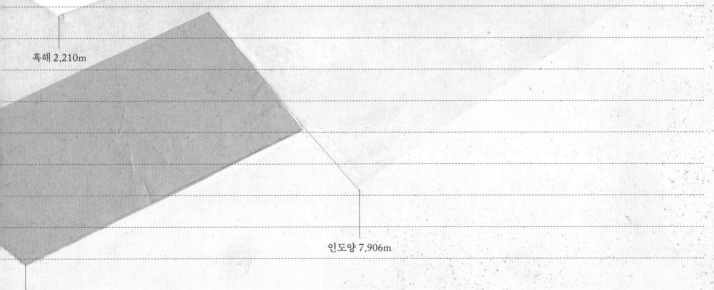

흑해 2,210m

인도양 7,906m

태평양 10,803m

세계에서 가장 깊은 지점은 태평양 마리아나 해구에 있는 챌린저 해연입니다.

수심이 11,000m나 되는 이곳은 워낙 바다 깊이 있다 보니

태양빛이 도달하지 않고 드래곤피쉬나 바이퍼피쉬와 같은

희귀한 심해어들이 서식합니다.

8,000m 14좌

전 세계에는 높이 8,000m가 넘는 산이 14개 존재합니다.

이 산들은 모두 프랑스 파리의 에펠탑보다 25배 더 높습니다.

8,000m 14좌라 불리는 이 산들의 정상에서

인간이 생존할 수 있는 기간은 턱없이 부족한 산소량 때문에

단 며칠에 불과합니다.

14좌는 모두 아시아에 있습니다.

정확히는 중국, 네팔, 부탄, 파키스탄,

그리고 인도에 걸쳐 있는 히말라야 산맥과 카라코룸 산맥에 속합니다.

해발 8,850m의 에베레스트는 세계 최고봉입니다.

그 압도적인 높이 때문에 '세계의 지붕'이라는 별명이 붙었습니다.

1953년 최초로 인간이 등반에 성공했습니다.

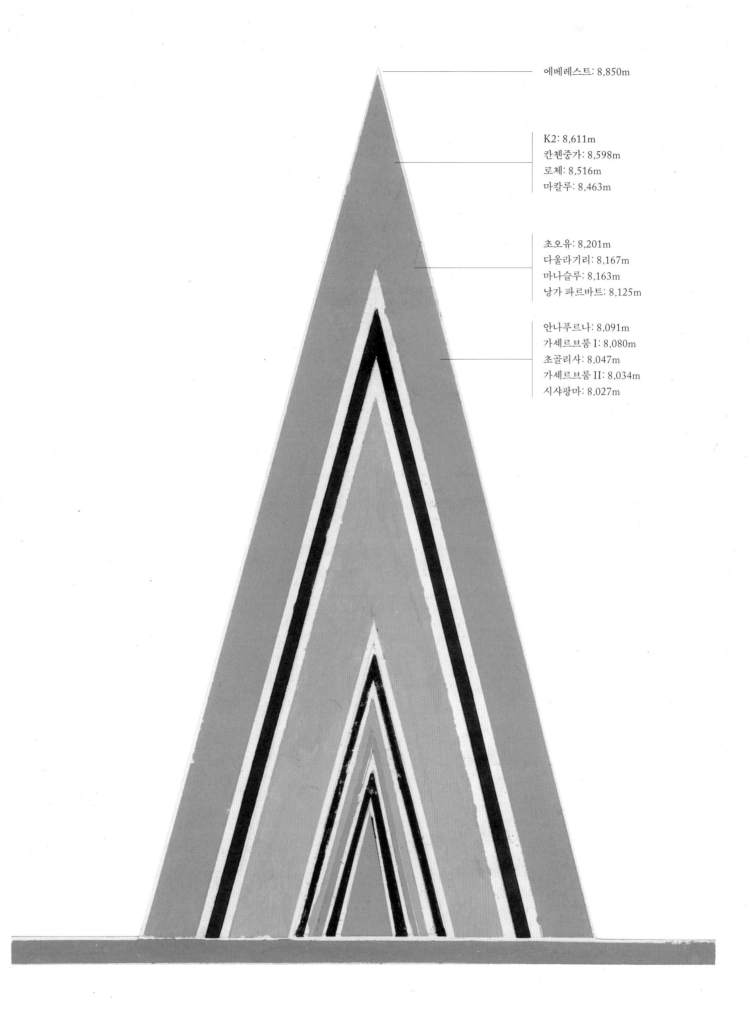

에베레스트: 8,850m

K2: 8,611m
칸첸중가: 8,598m
로체: 8,516m
마칼루: 8,463m

초오유: 8,201m
다울라기리: 8,167m
마나슬루: 8,163m
낭가 파르바트: 8,125m

안나푸르나: 8,091m
가셰르브룸 I: 8,080m
초골리사: 8,047m
가셰르브룸 II: 8,034m
시샤팡마: 8,027m

51

화산

화산이 분화할 때 지하 마그마는 지표면 밖으로 솟구칩니다.

마그마는 화산관을 타고 상승해 화산 꼭대기 분화구를 통해 분출됩니다.
외부로 분출된 후 마그마는 용암이라 불리며
이 용암은 지표면에 걸쭉한 강줄기를 만들며 흐릅니다.

화산 폭발 시 다양한 기체와 돌, 재 또한 터져 나와
공기 중에 부유하며 수천 킬로미터 밖까지 퍼집니다.

형태에 따른 화산의 종류

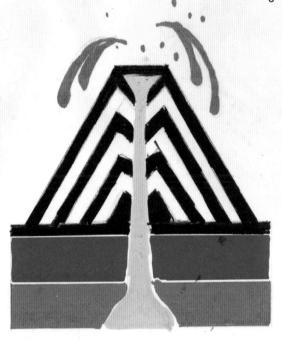

스크롬볼리식 화산

가장 단순한 종류로 경사가 급한 원뿔 모양의 화산입니다.
점성이 높은 용암을 폭발적으로 내뿜으며 많은 양의
가스를 분출합니다. 높지 않습니다.

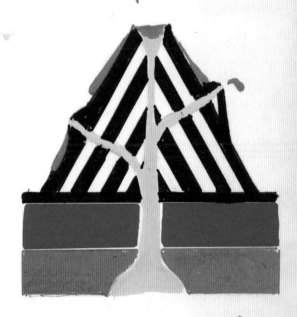

성층화산

높은 원뿔 모양입니다.
화산관 옆으로 틈을 만들어 열극을 통해 분출하는
마그마 때문에 강한 폭발을 일으킵니다.

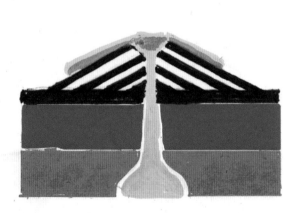

순상화산

경사가 완만하고 기저면이 넓은 화산입니다.
용암의 점도가 낮아서 크게 위험하지 않습니다.

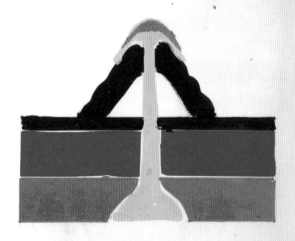

펠레식 화산

용암이 지나치게 점성이 높은 탓에 잘 흐르지 않고
분화구가 막힌 화산입니다. 가스들은 분출되지 못한 채
쌓여 있다가 가장 격렬한 폭발을 일으킵니다.

활화산

 분화

 낮은 활동 또는 분
화 주의

 불안정

수천 년 동안 아무런 움직임을 보이지 않은 화산을
"꺼진 화산(사화산)"이라고 부릅니다. 하지만 대부분의 화산은 언제라도
분화할 수 있습니다. 전 세계에는 약 1,500개의 활화산이 있습니다.

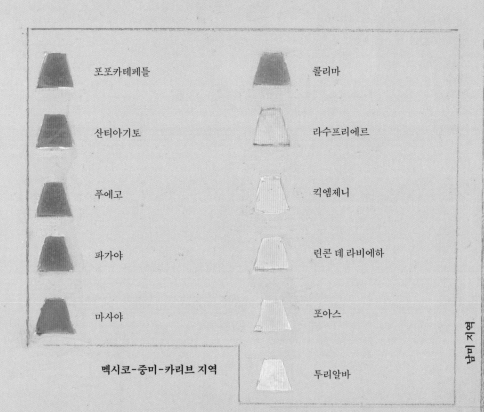

포포카테페틀

산티아기토

푸에고

파가야

마사야

콜리마

라수프리에르

킥엠제니

린콘 데 라비에하

포아스

투리알바

멕시코-중미-카리브 지역

야수르

울라운

마남

마우나로아

카도바르

로페비

암브림

아오바

가우아

티나쿨라

대평양

시살딘

클리브랜드

세미소포크노이

그랫 싯킨

알래스카-알류샨-쿠릴 열도 산-북미 지역

네바도스 데 치얀

산가이

사반카야

레벤타도르

네바도스 데 루이스

갈레라스

쿰발

세로 네그로 데 마야스케르

비야리카

코파우에

플란촌-페테로아

우비나스

마친

네바도스 데 우일라

남미 지역

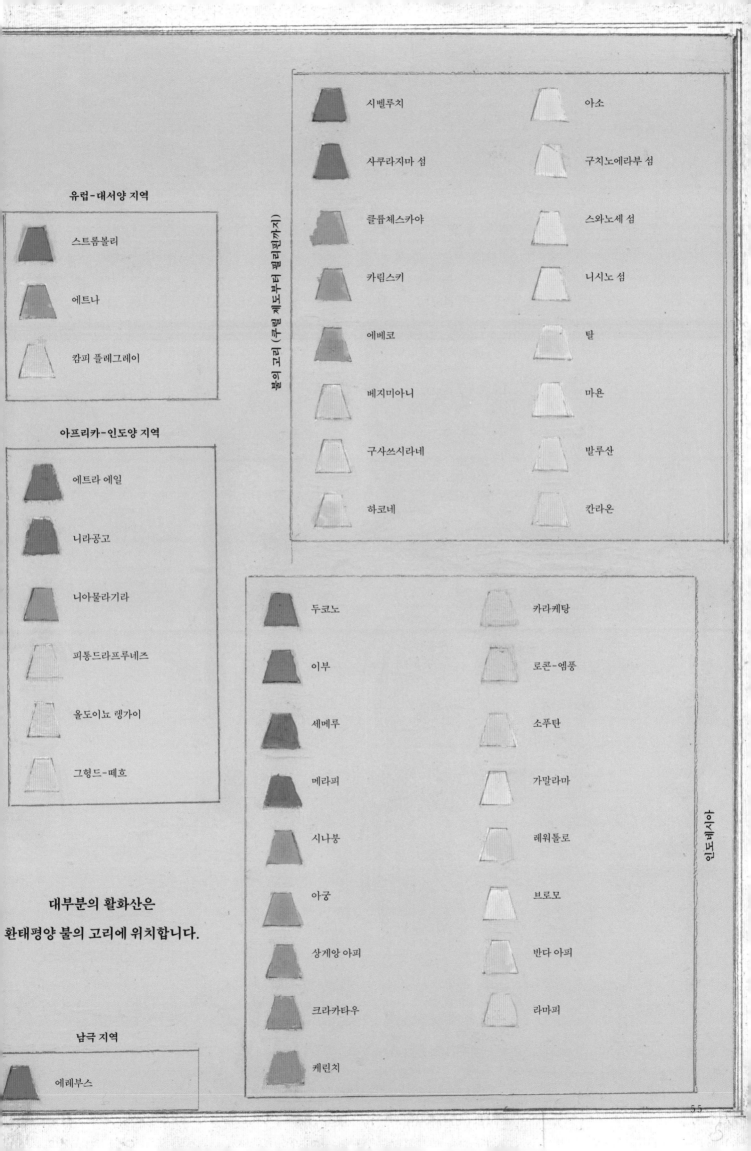

유럽-대서양 지역

스트롬볼리

에트나

캄피 플레그레이

아프리카-인도양 지역

에르타 에일

니라공고

니아물라기라

피통드라프루네즈

올도이뇨 렝가이

그헝드-떼흐

대부분의 활화산은
환태평양 불의 고리에 위치합니다.

남극 지역

에레부스

시벨루치

사쿠라지마 섬

클류체스카야

카림스키

에베코

베지미아니

구사쓰시라네

하코네

아소

구치노에라부 섬

스와노세 섬

니시노 섬

탈

마욘

발루산

칸라온

불의 고리 (쿠릴 제도부터 필리핀까지)

두코노

이부

세메루

메라피

시나붕

아궁

상게앙 아피

크라카타우

케린치

카라케탕

로콘-엠풍

소푸탄

가말라마

레워톨로

브로모

반다 아피

라마피

인도네시아

IV

물

우리 행성의 별명은 '푸른 별 지구'입니다.
지표면의 상당 부분을 덮고 있는 바다 덕분에 우주에서 바라본 지구는
푸른 색을 띠고 있습니다. 물은 지구를 이루는 기본 요소이며
인간뿐만 아니라 식물과 동물 등 모든 생명체에 필수인 물질입니다.

**지구에 존재하는 물은 대부분 바다와 대양의 염수이고,
담수의 비중은 매우 작습니다.**

담수는 호수, 하천, 지하수에서 찾아볼 수 있으며
고체 상태의 담수는 극지방의 빙하에서,
기체 상태의 담수는 대기의 수증기에서 찾아볼 수 있습니다.

물은 지구 전체를 순환합니다.

일부 바닷물은 태양열에 증발하여 대기권으로 들어갑니다.
이때 발생한 수증기는 구름이 됩니다. 구름은 바람따라 이동하다 비가 되어
다시 땅에 흡수되거나 하천에 떨어집니다.
하천은 산에서 눈이 녹아 흐르는 물이 유입되면서 풍족해지고,
호수와 바다로 흘러갑니다. 이 과정에서 인간은
물과 식수를 확보합니다. 이것이 물 순환의 한 과정입니다.

대양

물은 지표면의 70% 이상을 차지합니다.
대륙은 염수에 둘러쌓여 있고
지구에 광활하게 분포한 바닷물은
5개의 대양으로 나닙니다.

오대양 중 가장 큰 태평양이 차지하는 면적은
지구상에 존재하는 모든 대륙의 면적을 합한 것에 버금가며,
미주 연안에서부터 아시아, 오세아니아까지 달합니다.
아메리카 대륙과 유럽-아프리카 사이를 채우는 대서양은
태평양 다음으로 넓습니다.
면적으로 봤을 때 그 다음으로 큰 대양은
아시아 남쪽, 아프리카와 오세아니아 사이에 있는 인도양입니다.

극지방의 바다 면적은 상대적으로 협소합니다.
그리고 남극해, 북극해 모두 일 년 내내 빙하로 뒤덮여 있습니다.

태평양 161,700,000km²

대서양 85,100,000km²

인도양 70,500,000km²

남극해 21,900,000km²

북극해
15,500,000km²

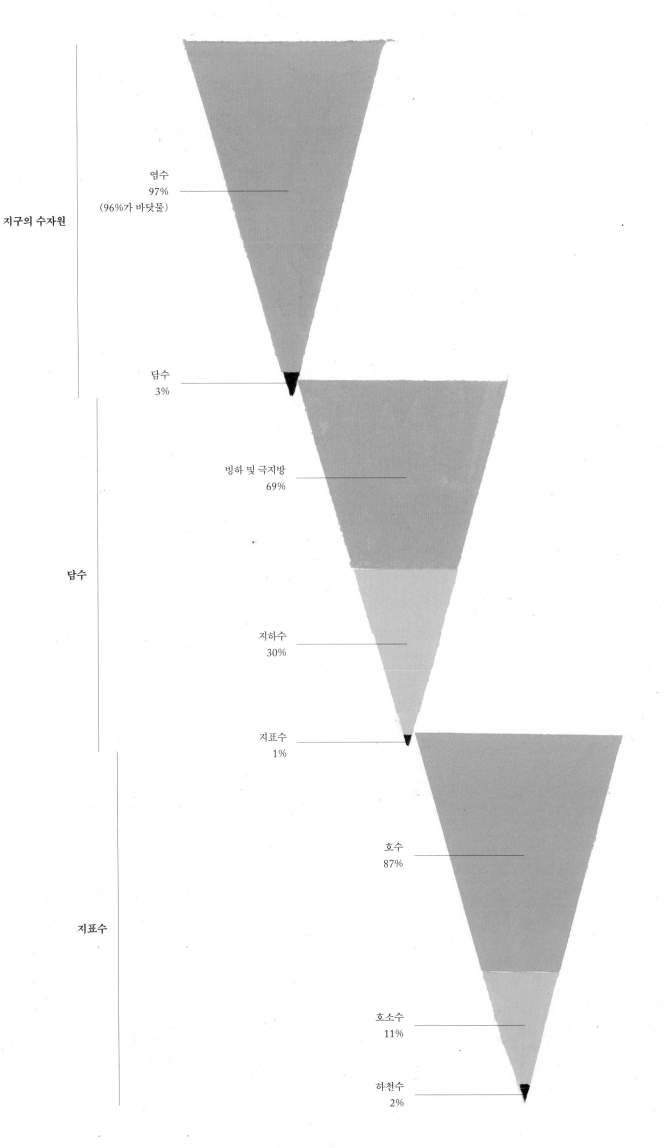

지구의 수자원

염수
97%
(96%가 바닷물)

담수
3%

담수

빙하 및 극지방
69%

지하수
30%

지표수
1%

지표수

호수
87%

호소수
11%

하천수
2%

수자원

지구에는 1,380km³의 물이 존재합니다.

물의 양은 20억 년 전부터 변함이 없습니다.

이 중 담수는 2.5%에 불과합니다.

대부분은 극지방 눈 또는 빙하이고 나머지는 지하수입니다.

하천수와 호소수는 전체 담수량에 비해 극소합니다.

호수 물은 지구 전체 담수량의 100분의 1도 안 되며

강물은 그보다 더 적습니다.

식수

어떤 지역에서 물은 아주 귀한 자원입니다.

물이 오염이 되어서

마실 수 없는 경우도 있습니다.

세계 인구 중 3분의 1이 깨끗한 물을 사용하지 못합니다.

이는 질병, 기아, 멸종, 심지어는 전쟁의 원인이 됩니다.

하천의 유량

하천은 인간에게 있어 가장 중요한 담수 공급원입니다.

인류 최초의 공동체들이 강 위주로 형성되고,
고대 문명들이 강을 중심으로 발달한 것도 그 이유에서입니다.
하천의 유량은 일정 시간 동안 흐르는 강물의 양이며,
측정 단위는 초당 세제곱미터(m^3/s)입니다.

세계 최대 유량을 자랑하는 강은 남미의 아마존강입니다.

평균 유량은 212,500m^3/s입니다.
1초에 올림픽 규격 수영장 80개를 채우고도 남을 만한 양입니다.
하천의 유량은 일 년 동안 수시로 변합니다.
아프리카 나일강처럼 계절 강수량에 영향을 받을 수도 있고
산에 눈이 얼만큼 많이 쌓여 있느냐에 따라 달라질 수 있습니다.

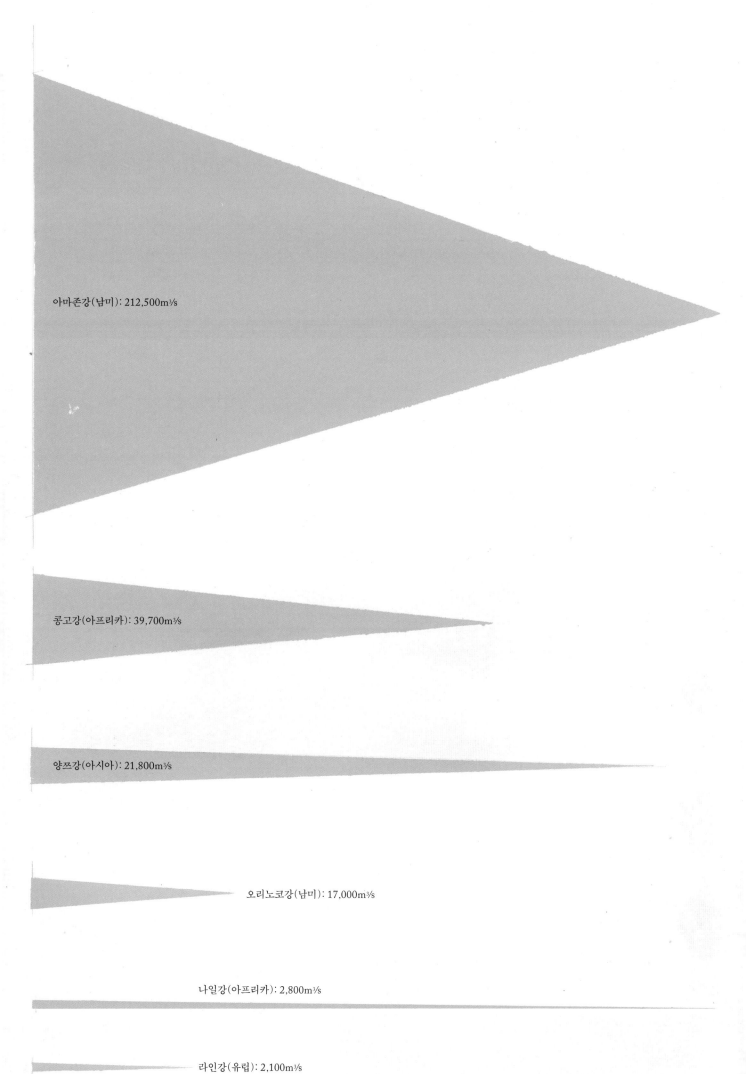

아마존강(남미): 212,500m³/s

콩고강(아프리카): 39,700m³/s

양쯔강(아시아): 21,800m³/s

오리노코강(남미): 17,000m³/s

나일강(아프리카): 2,800m³/s

라인강(유럽): 2,100m³/s

나일강(아프리카): 6,650km

아마존강(남미): 6,577km

양쯔강(아시아, 중국): 6,300km

황하강(아시아, 중국): 5,464km

파라나강(남미): 4,880km

콩고강(아프리카): 4,667km

아무르강(아시아): 4,444km

레나강(아시아, 러시아): 4,400km

메콩강(아시아): 4,345km

매켄지강(북미, 캐나다): 4,241km

나이저강(아프리카): 4,184km

예니세이강(아시아, 러시아): 4,092km

미주리강(북미, 미국): 4,088km

미시시피강(북미, 미국): 3,766km

오비강(아시아, 러시아): 3,650km

잠베지강(아프리카): 3,540km

볼가강(유럽): 3,529km

푸루스강(남미, 브라질): 3,210km

유콘강(북미): 3,186km

리오그란데강(북미): 3,058km

산로렌조강(북미): 3,058km

상프란시스쿠강(남미, 브라질): 2,914km

브라마푸트라강(아시아, 인도): 2,897km

인더스강(아시아, 인도): 2,897km

다뷰느강(유럽): 2,848km

하천의 길이

세계에서 가장 긴 강은 아프리카의 나일강과 남미의 아마존강입니다.

총 길이 6,650km의 나일강이 세계에서 가장 긴 강이라고 알려져 있으나
2007년과 2008년에 새롭게 제시된 바에 의하면
측정 방식에 따라 아마존강이 더 길 수도 있습니다.
하지만 아직도 세계 최장 대결은 끝나지 않았습니다.

과학계도 아직 1위가 나일강인지 아마존강인지 합의를 하지 못했습니다.

발원지를 명확하게 지정할 수 없다는 점을 감안할 때
하천의 길이를 측정하는 일은 쉽지 않습니다.
더구나 큰 강은 원줄기로 흘러드는 작은 물줄기, 즉 수많은 지류와 더불어
하나의 연속된 수권으로 볼 수 있는 하계를 형성합니다.

세계에서 가장 넓은 호수

호수는 와지에 하천수 또는 지하수 용승으로 물이 괴어 있는 곳입니다.

세계에는 수천 개의 호수가 존재하며
그중 약 250개의 면적은 500km²를 초과합니다.

큰 규모를 자랑하는 호수들은 대부분 북반구에 위치하며
수천 년 전에 빙하 작용으로 생성되었습니다.
판의 이동이나 화산 활동으로 생겨난 호수들이 있습니다.
대다수의 호수는 담수이지만 더러는
(명칭과 다르게 호수인) 카스피해와 같은 염수 호수도 있습니다.
카스피해는 세계에서 가장 큰 호수입니다.

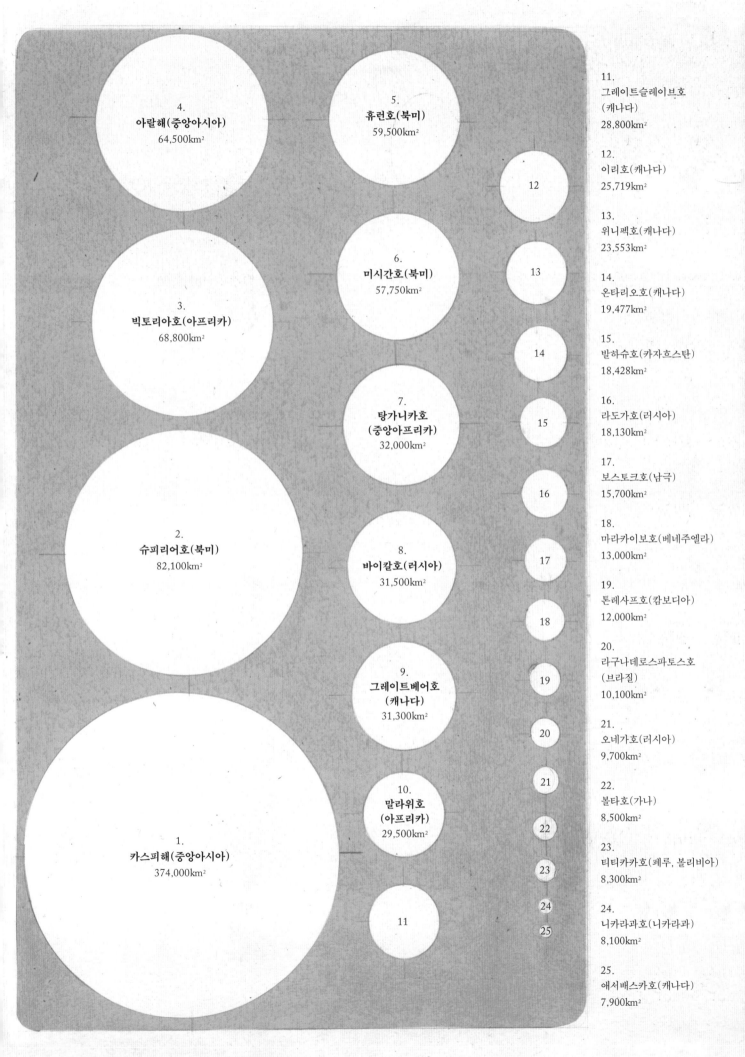

4.
아랄해(중앙아시아)
64,500km²

5.
휴런호(북미)
59,500km²

11.
그레이트슬레이브호
(캐나다)
28,800km²

12.
이리호(캐나다)
25,719km²

3.
빅토리아호(아프리카)
68,800km²

6.
미시간호(북미)
57,750km²

13.
위니펙호(캐나다)
23,553km²

14.
온타리오호(캐나다)
19,477km²

7.
탕가니카호
(중앙아프리카)
32,000km²

15.
발하슈호(카자흐스탄)
18,428km²

16.
라도가호(러시아)
18,130km²

2.
슈피리어호(북미)
82,100km²

8.
바이칼호(러시아)
31,500km²

17.
보스토크호(남극)
15,700km²

18.
마라카이보호(베네수엘라)
13,000km²

19.
톤레사프호(캄보디아)
12,000km²

9.
그레이트베어호
(캐나다)
31,300km²

20.
라구나데로스파토스호
(브라질)
10,100km²

21.
오네가호(러시아)
9,700km²

1.
카스피해(중앙아시아)
374,000km²

10.
말라위호
(아프리카)
29,500km²

22.
볼타호(가나)
8,500km²

23.
티티카카호(페루, 볼리비아)
8,300km²

24.
니카라과호(니카라과)
8,100km²

11.

25.
애서배스카호(캐나다)
7,900km²

67

밀물과 썰물

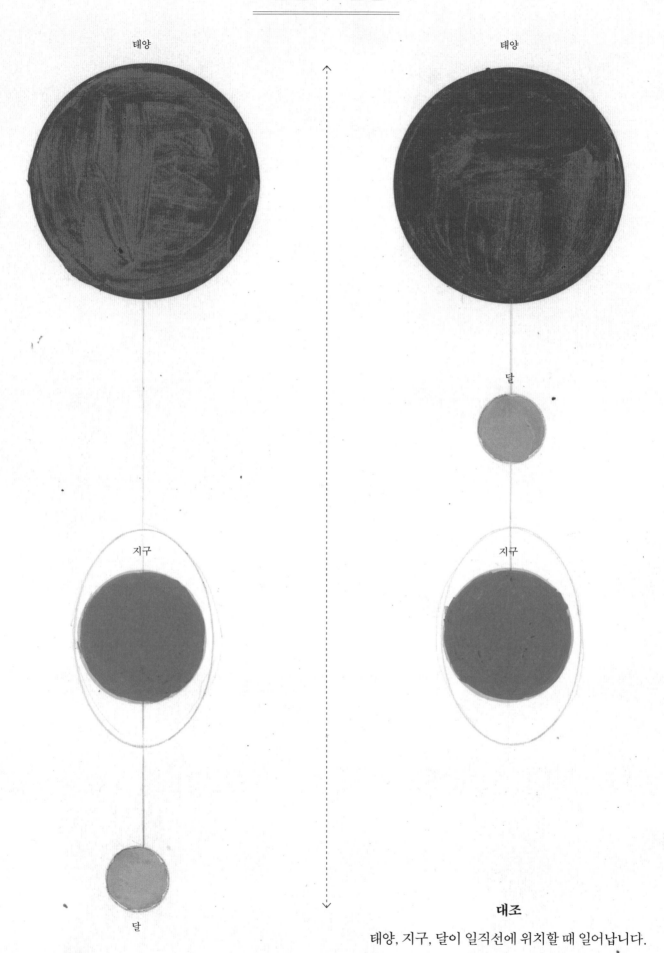

태양

태양

달

지구

지구

달

대조

태양, 지구, 달이 일직선에 위치할 때 일어납니다.

달의 위상이 보름달과 신월일 때입니다.

하루에 두 번씩 해수면이 높아졌다 다시 낮아지는데

이 운동을 조석(밀물과 썰물)이라고 합니다.

조석 현상은 달의 중력과 (비교적 낮은) 태양의 중력으로 생긴 기조력이

지구의 바닷물을 끌어당기기 때문에 발생합니다.

달과 태양이 일직선으로 배열되면 기조력은 최대가 됩니다.

이때가 '대조'입니다.

달과 태양이 직각으로 배열되면 서로 인력이 상쇄됩니다.

이때가 '소조'입니다.

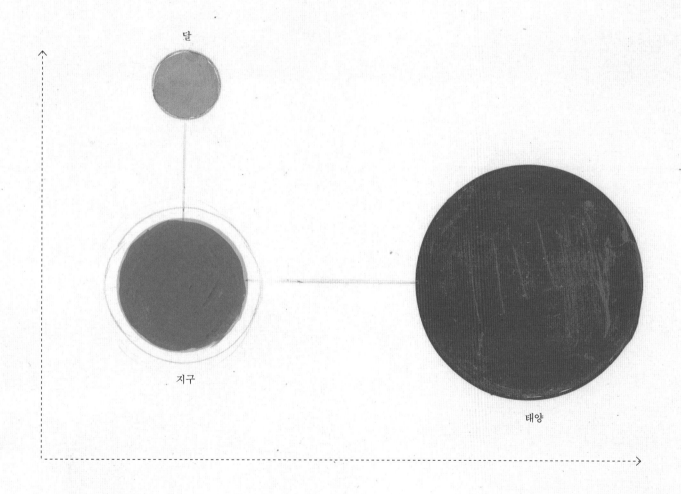

달

지구

태양

소조

달과 태양이 직각으로 위치할 때 일어납니다.

달의 위상이 상현과 하현일 때입니다.

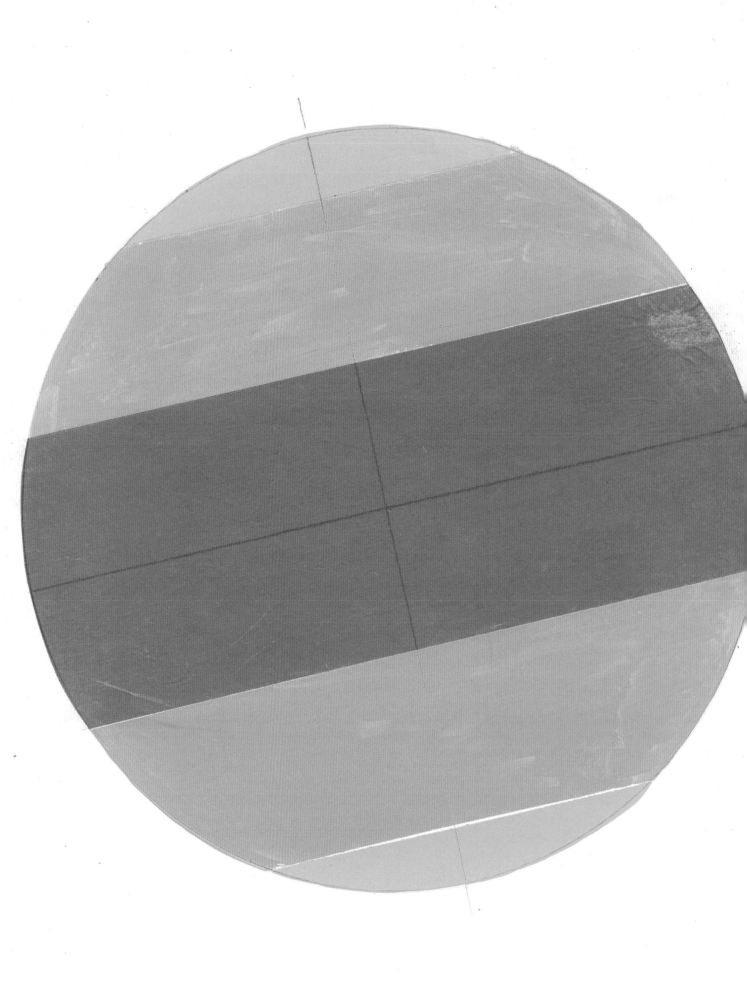

V

기후

지구에는 다양한 기후가 존재합니다.
사막에는 비가 거의 오지 않지만
열대우림 지역에는 항상 물이 충분합니다.
일 년 내내 더운 곳이 있는가 하면
사시사철 기온이 영하인 곳도 있습니다.

기후는 위도와 고도에 따라 달라집니다.
위도는 적도로부터 남북으로 떨어진 정도를 뜻하고
고도는 해수면을 기준으로 정한 높이를 뜻합니다.

기후는 지형과 연안과의 거리에도 영향을 받습니다.
이런 조건들에 의해 한 지역의 기후를 특징짓는
기온, 습도, 강수량, 바람의 종류와 강도가 결정됩니다.
기후에 따라 지역별 생물군계, 다시 말해 한 지역에서 균형을 이루며
서식하는 동식물군도 달라집니다. 하지만 갈수록 심해지는
환경오염과 온실가스 배출로 인해 지구는 계속 뜨거워지고 있으며
기후가 변하고 생물군 사이의 균형이 깨지고 있습니다.
인간은 이미 이런 문제를 체감하고 있습니다.
전문가들은 말합니다. 당장 행동하지 않으면 우리에게 닥칠 미래는
지금보다 훨씬 더 심각할 것이라고.

기후대

적도는 지구를 북반구와 남반구,
둘로 나누는 가상의 선입니다.

위도 0에 위치한 이 선이 지나는 지역은
일 년 내내 태양빛을 가장 직접적으로 받기 때문에 다른 지역보다 덥습니다.
그리고 적도에서 멀어질수록 지표면에서 일사량의 강도에 영향을 미치는
태양의 입사각이 커지고, 이로 인해 기온도 내려갑니다.
이렇게 적도를 기준으로 위도에 따라
크게 3개의 기후대가 존재합니다.

항상 더운 날씨의 열대 기후,
여름에는 덥고 겨울에는 추운 온대 기후,
항상 기온이 낮은 한대 기후.

하지만 강수량과 지형같이 기후에 영향을 미치는 다른 요인들도 있습니다.
따라서 같은 기후대 안에서도 다양한 기후 조건을 찾아볼 수 있습니다.
예를 들어 열대 기후대에는 고온 다습의 적도 기후와
비가 거의 오지 않고 건조한 사막 기후가 존재합니다.

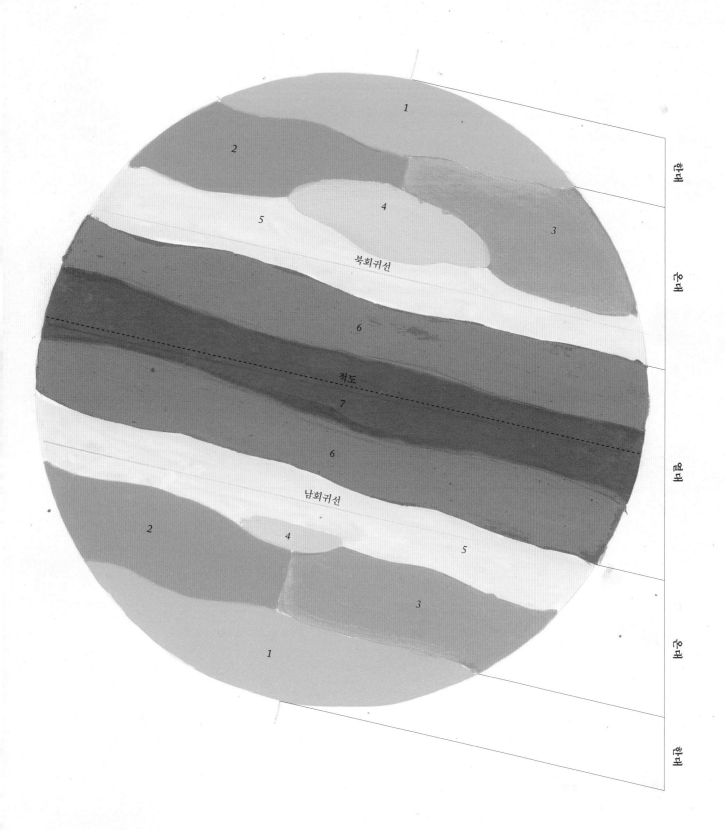

한대

온대

열대

온대

한대

북회귀선

적도

남회귀선

1. 극기후
2. 해양 기후
3. 대륙 기후
4. 지중해 기후
5. 사막 기후
6. 온대 기후
7. 적도 기후

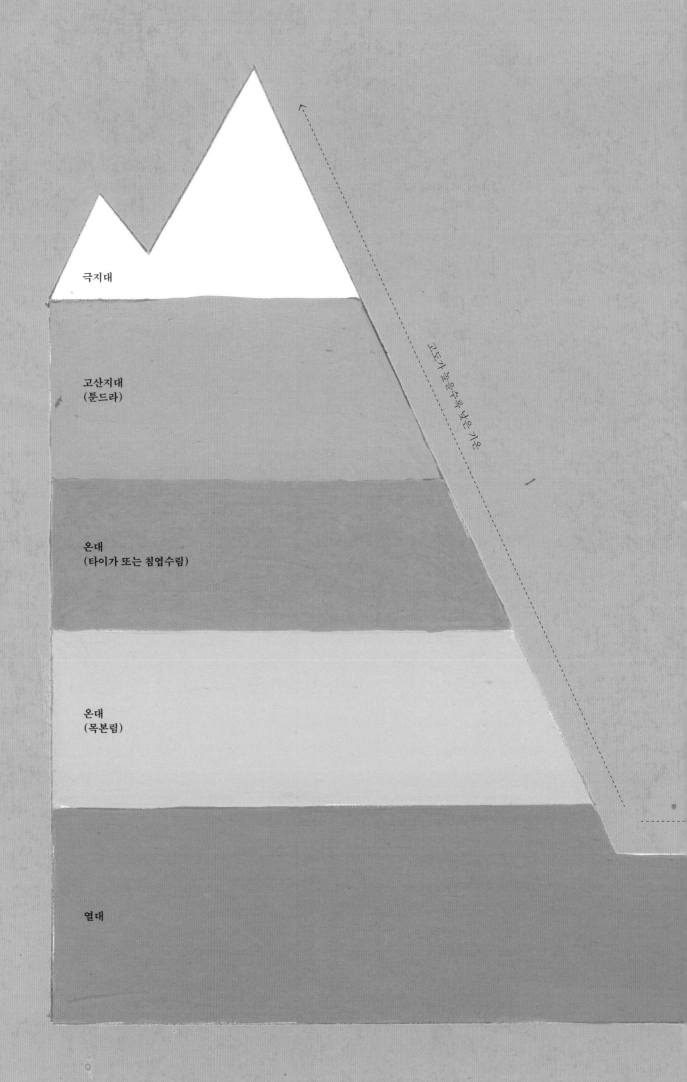

극지대

고산지대
(툰드라)

온대
(타이가 또는 침엽수림)

온대
(목본림)

열대

고도가 높을수록 낮은 기온

생물군계

**특정 지역의 기후와 동식물군은 바이옴이라 불리는
하나의 생물군계를 형성합니다.**

생물군계는 위도에 따라 달라집니다.

다시 말해 적도와의 거리에 따라 달라지는 기후의 영향을 받습니다.

고도 또한 중요한 요인입니다.

서식지가 해수면을 기준으로

얼마나 높이 위치하느냐에 따라 동식물군도 달라집니다.

산을 오를 때 정상에 가까워질수록 기온이 낮아지고

눈에 보이는 식물들의 모습이 달라지는 이유도 이 때문입니다.

산 정상에서 발견되는 생물군계는 극지대의 그것과 유사합니다.

고도가 낮을수록 낮은 기온

사막

지구의 주요 생태계 중 하나인 사막은 비가 거의 오지 않는
매우 건조한 지역입니다.

사막에서 생존할 수 있는 동식물은 많지 않으며 독특한 특징을 갖습니다.
사막하면 먼저 떠오르는 이미지는 아프리카 사하라 사막처럼
작렬하는 태양 아래 겹겹이 펼쳐진 모래 언덕의 풍경이지만,
사실은 아시아의 고비 사막같이 춥고 바위투성이의 사막도 있습니다.

사막의 기온은 극단적입니다.
낮에는 40도가 넘다 가도 밤이 되면 영하로 떨어지곤 합니다.

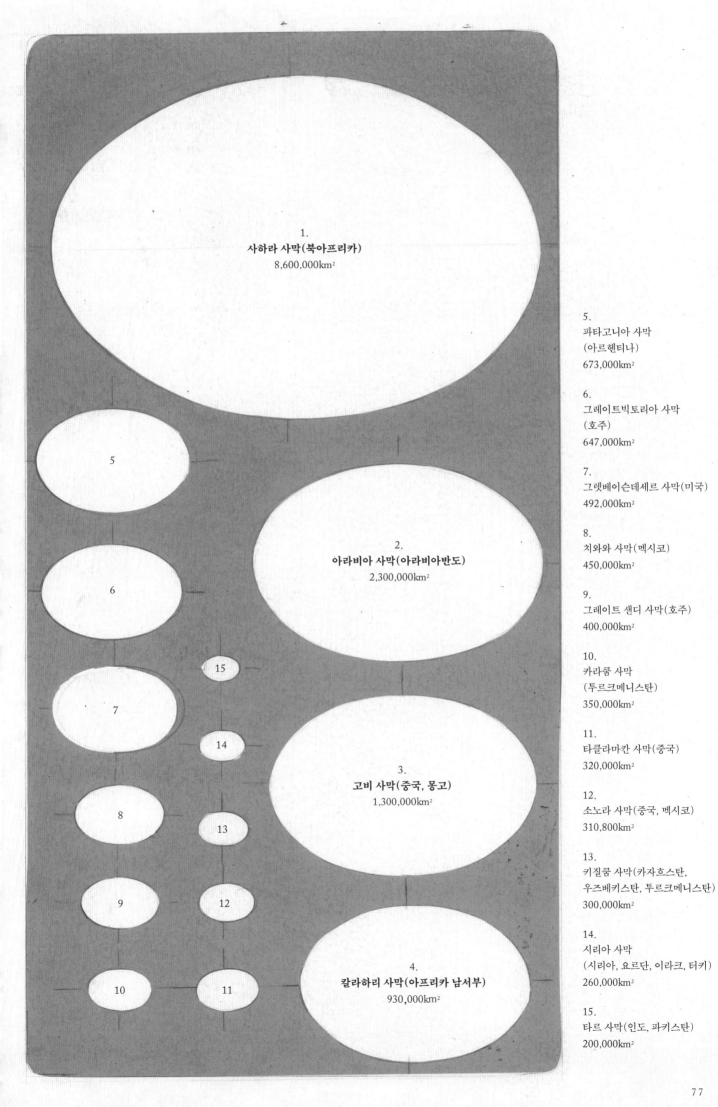

1.
사하라 사막(북아프리카)
8,600,000km²

2.
아라비아 사막(아라비아반도)
2,300,000km²

3.
고비 사막(중국, 몽고)
1,300,000km²

4.
칼라하리 사막(아프리카 남서부)
930,000km²

5
6
7
8
9
10
11
12
13
14
15

5.
파타고니아 사막
(아르헨티나)
673,000km²

6.
그레이트빅토리아 사막
(호주)
647,000km²

7.
그렛베이슨데세르 사막(미국)
492,000km²

8.
치와와 사막(멕시코)
450,000km²

9.
그레이트 샌디 사막(호주)
400,000km²

10.
카라쿰 사막
(투르크메니스탄)
350,000km²

11.
타클라마칸 사막(중국)
320,000km²

12.
소노라 사막(중국, 멕시코)
310,800km²

13.
키질쿰 사막(카자흐스탄,
우즈베키스탄, 투르크메니스탄)
300,000km²

14.
시리아 사막
(시리아, 요르단, 이라크, 터키)
260,000km²

15.
타르 사막(인도, 파키스탄)
200,000km²

태풍

태풍이나 허리케인은 회오리를 일으키며 고속으로 부는 바람입니다.

주로 열대 지방에서 뜨거워진 공기가
대기로 상승하면서 생성되는데
이때 뜨거워진 공기와 차가운 공기가 빠른 속도로 회전합니다.
태풍은 많은 비를 동반하는 경우가 대부분이어서
홍수의 원인이 되기도 하고,
큰 파도를 일으키기도 합니다.

바람의 세기가 강할수록 태풍의 파괴력은 커집니다.

그래서 나무 또는 전봇대가 부러지는 비교적 적은 피해부터
지붕과 벽을 무너뜨리는 큰 피해,
심지어 지나는 모든 곳을 초토화하는 수준의
막심한 피해까지 발생할 수 있습니다.
허리케인은 풍속에 따라 5가지로 구분됩니다.

5급 허리케인(초강력)
70m/s 이상

4급 허리케인(매우 강)
59~69m/s

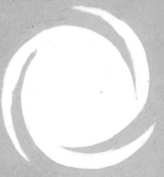

3급 허리케인(강)
50~58m/s

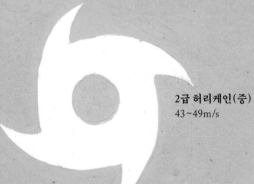

2급 허리케인(중)
43~49m/s

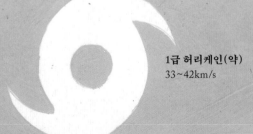

1급 허리케인(약)
33~42km/s

비

바닷물이 증발하여 수증기 상태로 대기로 상승해 구름을 형성하고,
대기가 차가워지면 그 물이 비, 우박, 눈과 같은 형태로 지표면으로 떨어집니다.

비는 숲과 들에 내리고, 강을 채우고 공기 중의 미세먼지를 없애 줍니다.
지구상 존재하는 모든 생명체에게 비는 생존을 위한 필수 조건입니다.

하지만 비의 분포는 지리적으로 균일하지 않습니다.
세계 강수량의 3분의 2는 적도 부근 지역에 분포합니다.
반면 사막과 같은 지역에는 비가 거의 오지 않습니다.

연강수량(mm)

강수량을 측정하는 단위는 밀리미터입니다.
1mm는 제곱미터 당 1리터의 양을
의미합니다.

연강수량(mm) 국가별 막대그래프

국가	연강수량(mm)
콜롬비아	3,240
파푸아뉴기니	3,142
코스타리카	2,926
인도네시아	2,702
시에라리온	2,526
필리핀	2,348
자메이카	2,051
몰디브	1,972
아이슬란드	1,940
베트남	1,821
뉴질랜드	1,784
브라질	1,761
페루	1,738
뉴질랜드	1,732
일본	1,668
대구	1,622
카메룬	1,604
칠레	1,522
마다가스카르	1,513
노르웨이	1,414
쿠바	1,335
우루과이	1,300
한국	1,274
영국	1,220
아일랜드	1,118
인도	1,083
프랑스	867
에티오피아	848
멕시코	758
미국	715
독일	700
세네갈	686
그리스	652
중국	645
스페인	636
아르헨티나	591
헝가리	589
우크라이나	565
호주	534
남아프리카공화국	495
이스라엘	435
모로코	346
소말리아	282
수단	250
몽고	241
이란	228
쿠웨이트	121
모리타니	92
사우디아라비아	59
이집트	51

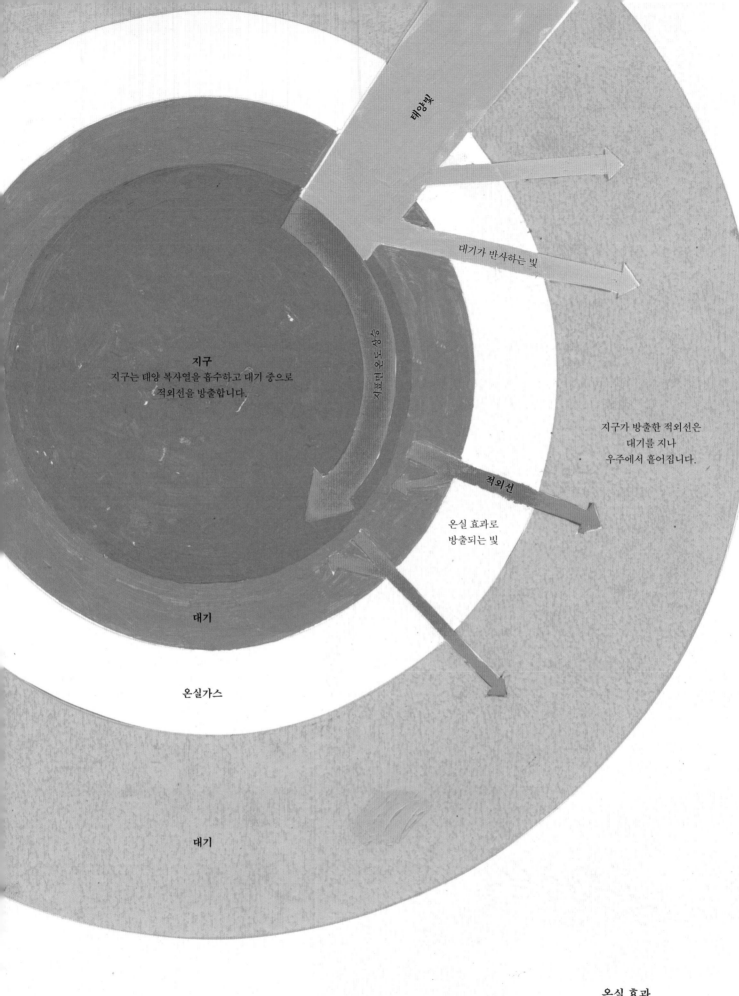

태양빛

대기가 반사하는 빛

지구
지구는 태양 복사열을 흡수하고 대기 중으로
적외선을 방출합니다.

지표면 온도 상승

온실 효과

지구가 방출한 적외선은
대기를 지나
우주에서 흩어집니다.

적외선

온실 효과로
방출되는 빛

대기

온실가스

대기

온실 효과

기후 변화

인간의 활동에서 비롯된 가스는 점점 지구 대기에 축적됩니다.

이 축적된 가스가 야기하는 가장 심각한 문제가
지구의 기후를 교란시키는 온실 효과입니다.
온실 효과는 태양 복사열이 지표면에 도달해 방출되는 적외선이
대기의 가스층 때문에 대기권 안에 머물며
지구 밖으로 나가지 못하는 현상입니다.

**대기의 가스층은 온실의 벽과 같아서
빛은 투과하고 열 손실은 막아줍니다.**

사실 온실 효과가 없다면 지구는
생명체의 생존이 불가능할 정도로 추운 행성이 될 것입니다.
문제는 수십 년 전부터 지구의 보호막 역할을 해주는
온실 효과 가스층이 점점 두꺼워지고 있고
이로 인해 지구의 기온이 상승하고 있다는 점입니다.
가장 많이 배출되는 가스는 이산화탄소이지만
메탄가스와 같은 다른 종류의 가스도 온실 효과를 심화시킵니다.

지구 온난화

최근 수십 년 동안 증가한 온실가스 배출로 인해
지표면 온도는 꾸준히 상승했습니다.
그리고 지구는 갈수록 빠르게 뜨거워지고 있습니다.

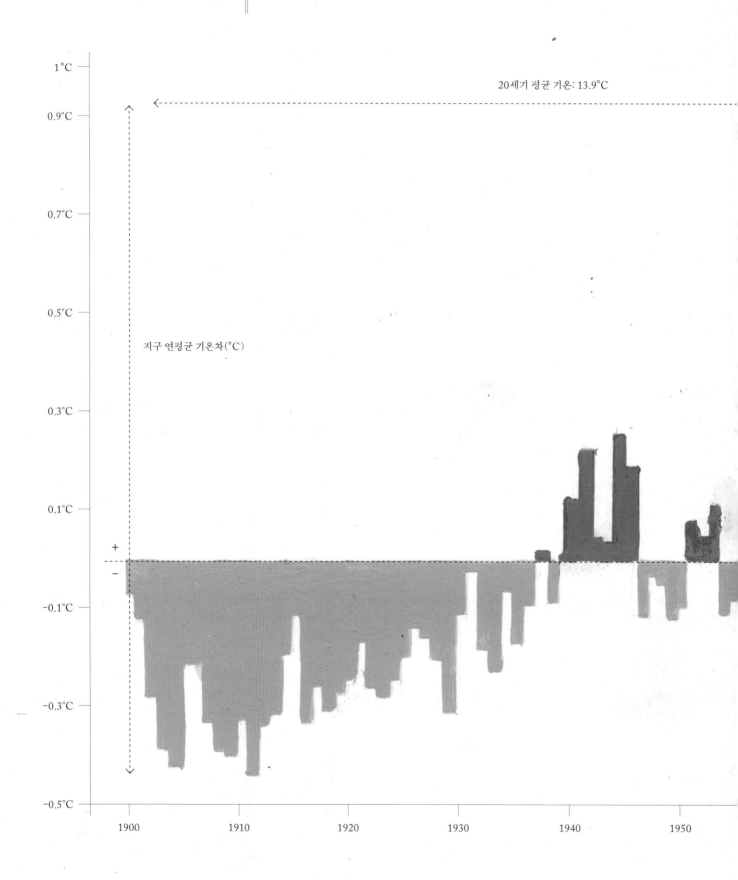

20세기 평균 기온: 13.9°C

지구 연평균 기온차(°C)

84

태풍도 잦아지면서 홍수 피해가 늘어나고
가뭄과 산불이 점점 더 빈번해지고 있습니다.

**지구 온난화 효과로 극지방의 빙하가 녹고
해수면이 상승하고 있습니다.**

이 속도 유지 시 21세기말
평균 기온 2°C 상승 예상

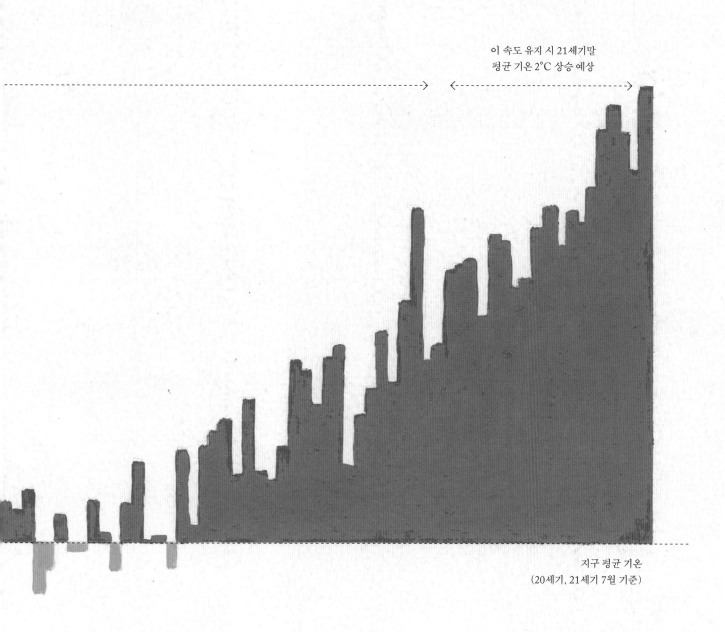

지구 평균 기온
(20세기, 21세기 7월 기준)

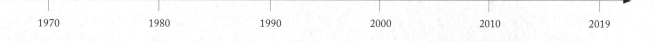

1970 1980 1990 2000 2010 2019

온실가스 배출

온실가스는 공장과 자동차, 에너지 생산시설에서 주로 배출됩니다.
하지만 농업과 축산업 또한 온실가스를 발생시킵니다.

온실가스 배출량 1위 국가는
세계 온실가스의 4분의 1의 책임이 있는 중국이고,
2위는 미국입니다.
그러나 국가별 배출량은 중요하지 않습니다.
왜냐하면 온실가스로 인한 피해는 전 지구적이기 때문입니다.

심각해지는 지구 온난화를 막기 위해
국제기구들은 온실가스 배출 감소를 위한 협약과
국가간 약속이 조속히 체결되어 실행에 옮겨져야 한다고 주장합니다.

주요 이산화탄소 배출원
(단위: 백만 톤)

참고문서

I. 우주

NASA Space Place.
spaceplace.nasa.gov
International Astronomical Union.
www.iau.org
Sociedad Española De Astronomía.
www.sea-astronomia.es
European Space Agency.
www.esa.int/kids/es/Aprende

행성의 크기
NASA Science. Solar System
Exploration.
solarsystem.nasa.gov/planets/overview/

II. 지구

Our World in Data.
ourworldindata.org
World Atlas.
www.worldatlas.com
NASA. Earth Data.
earthdata.nasa.gov

대기 성층
NASA:
spaceplace.nasa.gov/atmosphere/sp/
www.nasa.gov/mission_pages/
sunearth/science/mos-upper-atmosphere.
html

내부 구조
NASA Science. Solar System
Exploration.
https://solarsystem.nasa.gov/planets/
earth/in-depth/#structure

지진
US Geological Survey. This Dynamic
Earth.
pubs.usgs.gov/gip/dynamic/dynamic.
html

역대 최악의 지진
NOAA. National Geophysical
Data Center.
www.ngdc.noaa.gov/ngdc.html

대륙의 크기
CIA. The World Factbook.
Geography.
www.cia.gov/library/publications/
resources/the-world-factbook/geos/
xx.html

대륙별 인구와 면적
Naciones Unidas. World Population
Prospects (2019)/ Total Population.
www.un.org/en/sections/issues-depth/
population/index.html
population.un.org/wpp/Download/
Standard/Population/
CIA. The World Factbook.
www.cia.gov/library/publications/the-
world-factbook/geos/ay.html

세계에서 가장 큰 섬 TOP 80
United Nations Environment
Programme (UNEP)
islands.unep.ch/isldir.htm

III. 지형

CIA. The World Factbook.
Geography.
www.cia.gov/library/publications/
resources/the-world-factbook/geos/
xx.html
Montipedia
www.montipedia.com
Global Volcanism Program,
Smithsonian Institution.
volcano.si.edu

산과 해저
Montipedia
www.montipedia.com/montanas-altas/
NOAA National Geophysical Data
Center. Volumes of the World's
Oceans.
www.ngdc.noaa.gov/mgg/global/
etopo1_ocean_volumes.html
CIA. The World Factbook.
Geography.
www.cia.gov/library/publications/
resources/the-world-factbook/geos/
xx.html
NASA. Earth Observatory.
www.earthobservatory.nasa.gov/
features/8000MeterPeaks

8,000m 14좌
CIA. The World Factbook.
Geography.
www.cia.gov/library/publications/
resources/the-world-factbook/geos/
xx.html

활화산
Volcano Discovery
www.volcanodiscovery.com/erupting_
volcanoes.html

IV. 물

US Geological Survey. How Much Water is There on Earth?
www.usgs.gov/special-topic/water-science-school/science/how-much-water-there-earth
Fundación Aquae. Principales datos del agua en el mundo.
www.fundacionaquae.org/principales-datos-del-agua-en-el-mundo/
Banco Mundial. Water.
www.worldbank.org/en/topic/water/overview

대양

NOAA. National Centers for Environmental Information
www.ngdc.noaa.gov/mgg/global/etopo1_ocean_volumes.html

수자원과 식수

US Geological Survey. How Much Water is There on Earth?
www.usgs.gov/special-topic/water-science-school/science/how-much-water-there-earth
Fundación Aquae. Principales datos del agua en el mundo.
www.fundacionaquae.org/principales-datos-del-agua-en-el-mundo/

하천의 유량

FAO. Morfología de los sistemas fluviales.
www.fao.org/3/T0537S/T0537S02.htm

하천의 길이

National Wild and Scenic Rivers System
www.rivers.gov/waterfacts.php

세상에서 가장 넓은 호수

International Association for Great Lakes Research
iaglr.org/lakes/list/b/

V. 기후

Climate-Data.org. Datos climáticos mundiales.
es.climate-data.org
Nasa Earth Observatory.
earthobservatory.nasa.gov
Agencia Europea del medio Ambiente.
www.eea.europa.eu/es
United Nations Environment Programme.
unepgrid.ch/en
NOAA. Earth's Climate System.
www.esrl.noaa.gov/gmd/infodata/lesson_plans/

사막

CIA. The World Factbook.
cia.gov/library/publications/the-world-factbook/
Britannica. Selected deserts of the world.
britannica.com/science/desert/Selected-deserts-of-the-world

태풍

MARN. Categoría de los Huracanes/ NASA
www.snet.gob.sv/ver/seccion+educativa/meteorologia/huracanes/categorias

비

Banco Mundial. Promedio detallado de precipitaciones en mm anuales (2014).
datos.bancomundial.org

기후 변화

CIIFEN. Investigación Científica/ Cambio Climático/Efecto Invernadero.
www.ciifen.org

지구 온난화

NOAA. Global Climate Report (2019).
www.ncdc.noaa.gov/sotc/global/201907

온실가스 배출

Global Carbon Atlas (2018).
www.globalcarbonatlas.org/en/CO2-emissions

레기나 히메네스 Regina Giménez

"신비로운 그림과 표기로 가득 찬 옛지도책에 깊은 매력을 느낍니다.
지리학적인 표기들로 가득한 천문학 책에서 큰 영감을 얻었습니다."

어려서부터 두껍고 방대한 지도책과 천문학 책을 들여다보곤 했다.
지구에 대한 호기심으로 가득찼던 그때의 경험이
다채롭고 예술적인 그만의 작품 활동에 영향을 주었다.
그는 천문학 책에서 보았던 도형과 선들을 서로 붙여보고
반복해서 그리고, 겹치고, 색과 질감을 바꿔보기도 하면서
또 하나의 마법 같은 세계를 창조해냈다. 이 세계는
천문학적 정보에 작가의 창의력이 만나 재탄생시킨
새로운 세상이다.

"이탈리아 예술가이자 작가였던 브루노 무나리는
놀이야말로 예술에서 중요한 것이라고 했습니다.
저도 놀이의 중요성을 믿습니다.
놀이를 통해 세상을 몸으로 배우고, 성장할 수 있다고 말입니다.

저의 작업도 마찬가지입니다.
놀이하듯 형태와 색을 서로 상호작용시키면서
새로움을 경험하고 발견하는 순간이 되길 바랍니다."

레기나 히메네스